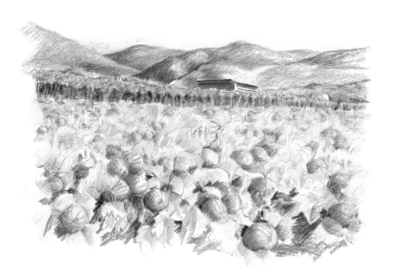

捕捉瞬間之美

風景速寫

Janet Whittle 著

周彥璋 校審　　林延德、郭慧琳 譯

視傳文化事業有限公司

捕捉瞬間之美—風景速寫
Draw and Sketch Landscapes

著作人：Janet whittle
校　審：周彥璋
翻　譯：林延德、郭慧琳
發行人：顏義勇
總編輯：陳寬祐
中文編輯：林雅倫
版面構成：陳聆智
封面構成：鄭貴恆
出版者：視傳文化事業有限公司
　　　　永和市永平路12巷3號1樓
　　　　電話：(02)29246861(代表號)
　　　　傳真：(02)29219671
郵政劃撥：17919163視傳文化事業有限公司
經銷商：北星圖書事業股份有限公司
　　　　永和市中正路458號B1
　　　　電話：(02)29229000(代表號)
　　　　傳真：(02)29229041
印刷：新加坡Star Standard Industries (Pte)Ltd.

每冊新台幣：360元

行政院新聞局局版臺業字第6068號
中文版權合法取得・未經同意不得翻印
◎本書如有裝訂錯誤破損缺頁請寄回退換◎

ISBN 986-7652-23-1
2004年9月1日　初版一刷

目錄

引言

對我而言，速寫的最大的樂趣就在於它的簡單。只要攜帶最少的工具，便可以隨著優美景致的引領，任意遨遊、隨處停止，就在轉瞬間，已找到適宜的地點，忙碌地開始作畫了。沒有緊張不安、沒有過多的裝飾，唯一有的是成就感。無論最後你是否展示自己的傑作，那都不重要；重要的是，速寫使你觀察到可能錯失的美景。

要花多少時間進行速寫，完全在於自己掌控；可以一口氣畫上一個鐘頭，也可以只畫五分鐘。我個人喜歡先畫一個景色，轉個身換一個不同的角度，再畫一幅；以此類推，試驗不同的構圖與光影方向，然後以最佳的組合為藍本、創作一幅作品。

然而，我也喜歡速寫本身的藝術形式，回到家中之後，憑記憶快速地完成一張速寫，畫中的景色縈繞腦海久久不去。縱然照片是一項重要的參考用工具，但照片仍無法捕捉住能引發我想像的氣味與聲音，對此我只有用作筆記來彌補。

我隨時都帶著速寫簿與相機出門。不論是在不同的季節、不同的氣候狀況、或是一天中不同的時段出門，都會有新的斬獲。縱然只是在我住家的附近，往往也可以從舊的景致中找到新的景象─你可以發現，連雲朵都如此千變萬化。

我最常聽到別人對速寫的評論就是：「速寫為我開啓了一個全新的世界。以往我從不曾瞭解，自己並沒有認真地看待許多事物。」所以，你可能已經錯過了許多卻不自知，還猶豫些什麼？馬上開始吧！

Janet Whittle

Janet Whittle

各專題所需材料

以下將各專題所需要用到的材料都列出來。請使用高品質的畫紙，除非有特別註明。

特別要注意的是彩色鉛筆與粉蠟筆，不僅色彩種類繁多，且各色彩所使用的名稱，也因製造商的不同而迥然不同。基於這個原因，彩色鉛筆與粉蠟筆的顏色都將以一般通用的名稱稱之(例如：藍色、橙色)，而不採用任何單一生產製造商所用的專有名稱。可以就所慣用的色系中，選取與各專題最相近的顏色。

至於畫筆的大小，則可依個人的喜好與所畫畫作的大小來決定。因此畫筆的大小，在此僅以「小」或「大」表示，旨在給諸君一個選擇的指南。

但是如果手邊的畫具還不完備，也沒有關係：因為書中所收錄的專題，目的只是要幫助你發展對風景繪畫獨特見解的墊腳石而已，更何況不論是哪一種藝術，敏銳的觀察力才是邁向成功的不二法門。

鄉間小徑 · Hb鉛筆 · 範圍由3B至9B的軟石墨鉛筆

山景 · Hb鉛筆 · 3B鉛筆 · 9B鉛筆

淺溪 · Hb鉛筆 · 2B鉛筆 · 3B鉛筆 · 9B鉛筆

田間道路 · Hb鉛筆(非必要的) · 鋼筆 · 黑色墨汁(或其他水性墨水) · 水彩顏料：派尼灰或靛青色 · 小號圓筆 · 線筆 · 中至大號圓筆

亞利桑那風景 · 棕色蠟筆 · 軟橡皮擦

南瓜田 · 彩色鉛筆：灰綠色、暗紅色、淡橙色、淡藍色、鉻綠色或藍綠色、淡綠色、淡黃綠色、中綠色、金橙色、磚紅色、藍色、灰色、赭色、棕色、紅紫色、藍紫色

罌粟花田 · 粉彩紙 · 炭筆 · 油性粉蠟筆：鈷藍色、淡藍綠色、靛青色、淡黃綠色、紅色、紅橙色、橙色(淺色與中間色調)、黃色、橄欖綠色、粉紅色(淺色與中間色調)

紅色峭壁 · 水彩紙 · 6B鉛筆 · 水彩顏料：鎘黃色、黃赭色、天藍色、鈷藍色、淡紅色、法國紺青色、鉻綠色 · 小號圓筆

雪徑 · 水彩紙 · 炭筆 · 水彩顏料：鈷藍色、靛青色、岱赭色、生赭色、派尼灰、焦赭色、法國紺青色、暗紅色 · 圓形小畫筆

瀑布 · Hb鉛筆 · 3B鉛筆 · 9B鉛筆

池塘與山楂樹叢 · 赭色粉彩紙 · 粉蠟筆：赭色、淡藍色、紫藍色、綠藍色、暗綠色、中綠色、藍綠色〈淺色與中間色調〉、黃綠色、乳黃色、粉紅色〈淺色與中間色調〉、暗棕色、黃色(中間與深色調)

棕櫚樹 · 血紅色蠟筆 · 軟橡皮擦 · 固定噴劑

麥田中的樹 · Hb鉛筆 · 3B鉛筆 · 9B鉛筆

樹與柵欄門 · 3B或4B鉛筆 · 彩色鉛筆：檸檬黃色、暗紅色、鈷藍色、岱赭色、黑色、翠綠色、靛藍色

江河夕照 · 水彩紙 · 2B鉛筆 · 粉蠟筆：橄欖綠色(中間與深色調)、紅色、橙色、檸檬黃色、黃色(淺色與中間色調)、靛青色

止水倒影 · 水彩紙 · HB鉛筆 · 水彩顏料：鈷藍色、鎘黃色、靛青色、玫瑰紅色 · 遮蓋液 · 線筆 · 小至中號圓筆 · 美工刀

準備工作

速寫並不需要先準備一大堆畫材之後才開始。若能由愈少的畫材開始愈好，如此一來既不會放錯位置，也不會浪費時間在不知該用哪個而猶豫不決。基本的工具，不過就是數枝不同濃淡的鉛筆、一塊橡皮擦與一本速寫本，但如果你要畫較大的作品，就帶一塊畫板與紙張。在作畫一段時日後，你可能會想在工具中增加一張輕便的摺疊椅與一個畫架，如果預備在刺眼的陽光下作畫，那就不妨多帶一頂遮陽帽。在戶外作畫時，也別忘了帶個塑膠袋，以免冷不防的一場雨毀了你的精心傑作。

速寫實用技巧

另一項非常有用的速寫輔助工具，就是取景框，對作畫角度及構圖的決定都頗有幫助。你可以自己製作一個，拿較厚的長方形卡紙將中間減出長方形即可，或者也可以用兩個L字形的卡紙，將這兩個L字形重疊出長方形即為取景框。當你面對廣大無垠的風景時，有時非常難以決定究竟應畫那些景致，取景框的功能就好比是個畫框，能自無邊的風景中獨立出一部分。

基本工具

三枝不同濃淡的鉛筆、一塊橡皮擦與一塊附有紙夾之畫板，剛開始作畫時，這些用具就足夠了。

照相機與取景框

照幾張風景照，以便做為回家後作畫的參考。而取景框則有助於你決定構圖。

開始速寫

首先，你必須找到完美的景致，這將花費你不少的時間，從一處走到另一處，總認為最美的風景可能會出現在下一個轉角處，直到你昏頭轉向不知該在何處開始才好。真正完美的景致很難找到：一幅好速寫的關鍵，是有賴於畫家運用自己的想像力與所看見的景致相結合。你可以透過各種方式將所見的景致略做改變，以創作出一幅傑作。例如：你可以增加調子對比或改變光源。最重要的

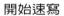

是：你可以省略掉部份景物。你不會希望因為有太多的細節而使作品顯得雜亂無章，因此先決定出焦點，一般而言，一幅作品的構圖中包含一或二個主題也就足夠了。

一旦你覺得舒服自在，所需的畫具也準備妥當時，那麼就在畫入主要的形狀前，先在畫紙上定出作畫的邊界吧！這比直接用畫紙的邊做為「畫框」要容易得多，而且藉此也可以為畫作預留些再擴展的空間，以待有需要時再畫。如果使用了取景框，但對構圖仍然猶豫不決，不如就從一些簡單的線條開始，或嘗試些不同的安排。如此將有助於你集中心智，並任想像自由奔馳，結果也往往都會比一股腦直接開始的要好。但不論如何，如果第一次畫出的結果不盡理想，也不必太過失望：速寫是需要不斷地練習的，只要你持續不斷地畫，一定會成功的。

清單

為避免到戶外作畫時，因遺漏了工具，而感到沮喪，因此最好製作一張清單，列出所需要的材料與工具。

清單
✓ 速寫簿
✓ 取景框
✓ 照相機
✓ HB鉛筆
✓ 2B鉛筆
✓ 4B鉛筆
✓ 橡皮擦
✓ 水彩顏料
✓ 畫筆
✓ 洗筆罐

描繪出最初的記號

在畫入主要的形狀前，先在畫紙上定出作畫的邊界。

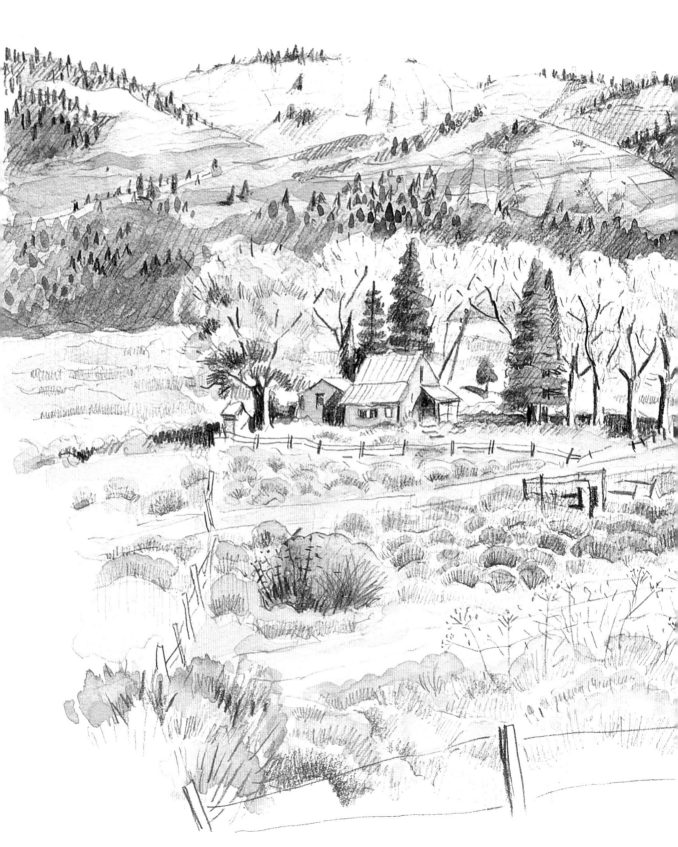

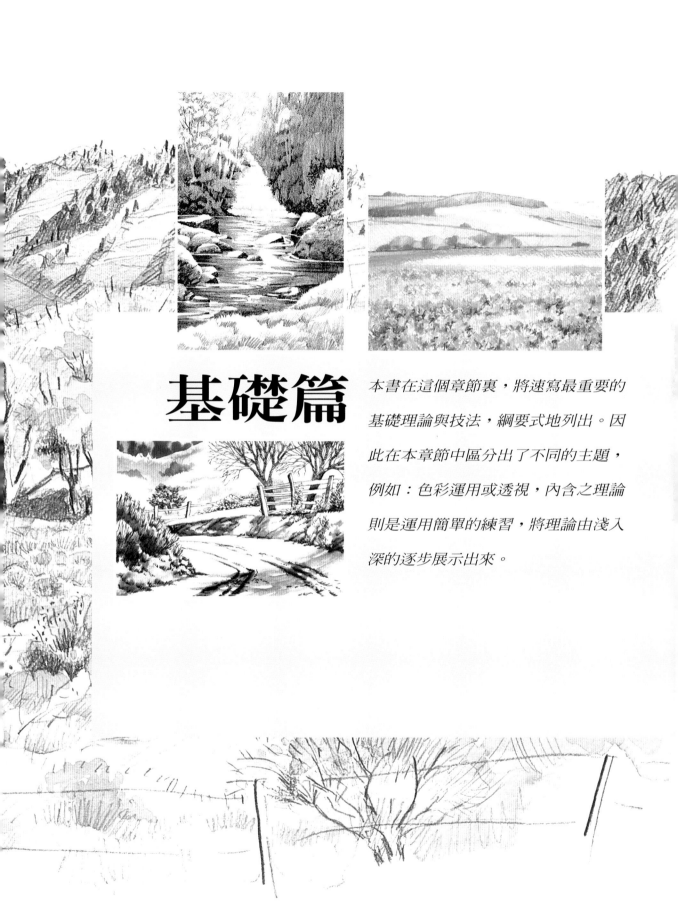

基礎篇

本書在這個章節裏,將速寫最重要的基礎理論與技法,綱要式地列出。因此在本章節中區分出了不同的主題,例如:色彩運用或透視,內含之理論則是運用簡單的練習,將理論由淺入深的逐步展示出來。

基礎篇

簡單的形狀

　　大多數成功的繪畫與速寫，都是以簡單的形狀為基礎的，例如：正方形、圓形、橢圓形、矩形…等等。在一幅完成的速寫中很難辨識出這些形狀，但這些形狀確以「隱藏」的形狀存在於自然風景中，因此在著手作畫前，應嘗試先將這些隱藏在風景中的形狀找出來。

辨識簡單的形狀
練習找出景致中隱藏的簡單形狀。將一張描圖紙放在風景照片上，用軟質鉛筆畫出主要的形狀。

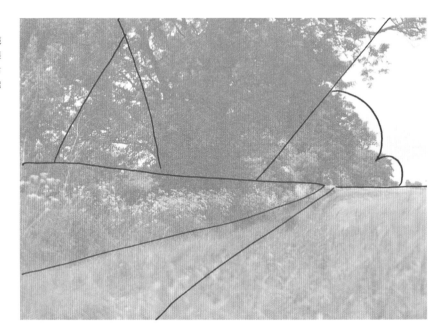

使用格子
或許打格子法創作速寫，會比較有幫助。那麼先依〈右頁的〉方法做一張格子。在決定畫作的大小後，在畫紙上也畫上等量的格子。如此就可轉換格子所提供的訊息到畫紙上。

學習簡化

　　當你最初開始速寫時，可能會因為風景中各式各樣的形狀而不知所措，然後眾多的調子、色彩與不斷變換的光線，使你更加地迷惑，這些東西也模糊了景物中主要的形狀。一棵枝葉繁茂的大樹的形狀，在光線較昏暗或低光度時很容易辨識，但當陽光明亮時，會形成大量小面積反光與陰影，就比較難判定了。當你在進行速寫的構圖或繪畫時，透過不斷地練習，你將學會如何漠視細節，找到主要的形狀，並進一步地簡化這些形狀。別忘了變化這些形狀的大小與間隔，例如：樹木、石塊或田野，以增添作品的趣味性。

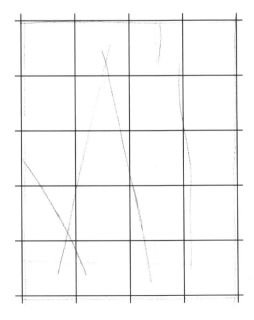

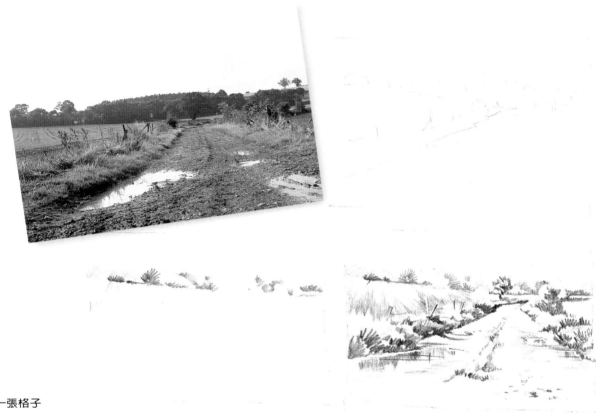

製作一張格子

在一張中央部位已剪除的硬卡紙後，貼上一張繃緊且透明的材質。在此透明材質上以油性氈頭筆畫出每格約5/8英吋（也就是約1.5公分）平方的小格。

速寫略圖

為避免構圖中發生基本的錯誤，使用的三至五種的調子畫下景致中的主要形狀。

速寫草圖

　　在著手畫主題前，先預畫一些小的速寫，似乎有些費事，但卻可以減少在開始作畫後，才發現先前因未注意到的而造成的小錯誤。所做的準備工作愈充分，創作出理想傑作的機會也就愈大。先速寫出主要的形狀與明度，將調子限制在五種以內，但如果可以做到，最好是三種。草圖有助於使心力專注，並強調出可能導致畫作必須做重大修正的小錯誤。

　　當開始進行速寫或畫作時，採用簡化的筆觸與鉛筆線條，如此觀賞者才不會對畫面想要傳達的部份感到疑惑，究竟要顯現多少細節，就留到最後再決定。有時很少的細節即已足夠，因此沒必要將每一片雲朵、每片葉子、每個細枝條或水中的每個波紋都畫入。有時點到為止，比不遺漏任何的細節，更具效果。

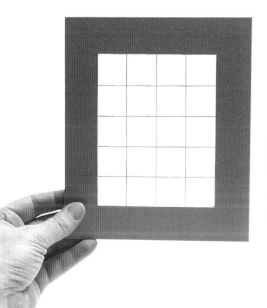

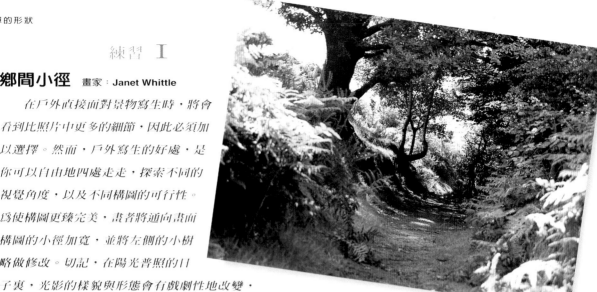

練習 Ｉ

鄉間小徑　畫家：Janet Whittle

在戶外直接面對景物寫生時，將會看到比照片中更多的細節，因此必須加以選擇。然而，戶外寫生的好處，是你可以自由地四處走走，探索不同的視覺角度，以及不同構圖的可行性。為使構圖更臻完美，畫者將通向畫面構圖的小徑加寬，並將左側的小樹略做修改。切記，在陽光普照的日子裏，光影的樣貌與形態會有戲劇性地改變，

因此當畫中的陰影部份重要性極高時，就應該在描繪的第一階段將這些陰影的形狀記錄下來，之後最好也別再試圖做進一步的修正，因為這將會影響到畫作其他的部份。

實用重點
· 記錄陰影的圖案
· 找出虛形
· 構思畫作

階段 Ｉ
畫出略圖

■ 標出畫作範圍，這將有助於放入主要的景物，然後使用 HB鉛筆畫出簡單的輪廓線。要盡可能輕輕地畫線條，因為這些參考線大部份都不會出現在完成圖中，在過程中就會被擦掉了。

為有助於正確地畫出樹形，先找出枝葉間露出的天空部份的的虛形形狀。這些負面形狀比樹幹與枝條的正面形狀更簡單，且是作畫中用來做進一步檢查的好方法。

這裏是陽光直射到羊齒植物的位置，因此先記下此處重要的光影形狀。

小心地畫下小片光影的形狀，因為當太陽移動時這些光影的形狀也會跟著改變。這些光影形狀在愈靠近小徑的終點處要愈小，以營造出後退的感覺。

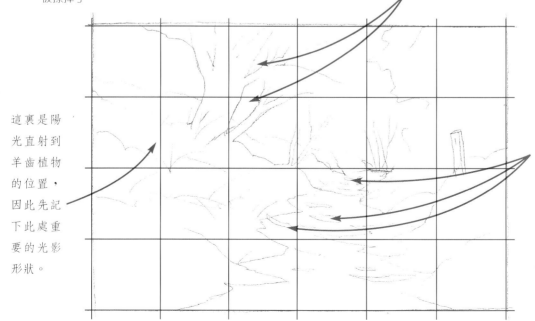

階段 2
畫出明暗
■ 由畫作的上端開始畫出明暗，並由左向右畫，以免在畫作上形成污跡，但如果是左撇子，則應由右向左畫。在本階段忠使用HB鉛筆，製造由淺至中的調子範圍。

以斜筆觸表現出草叢與其他的草葉，變化筆觸的角度，最後在草上加小點與一些彎曲的線條。

此時，已添加出部份樹幹後的調子，因此尚未畫的樹幹形成簡單的明暗對比形狀，如此也就更容易辨識出樹幹了。

變化筆觸，以表現出不同植物的葉片，遠處的樹則以短斷線表現。

畫出右側樹木的樹葉輪廓，因為這個部份要保持明亮以襯托暗面。

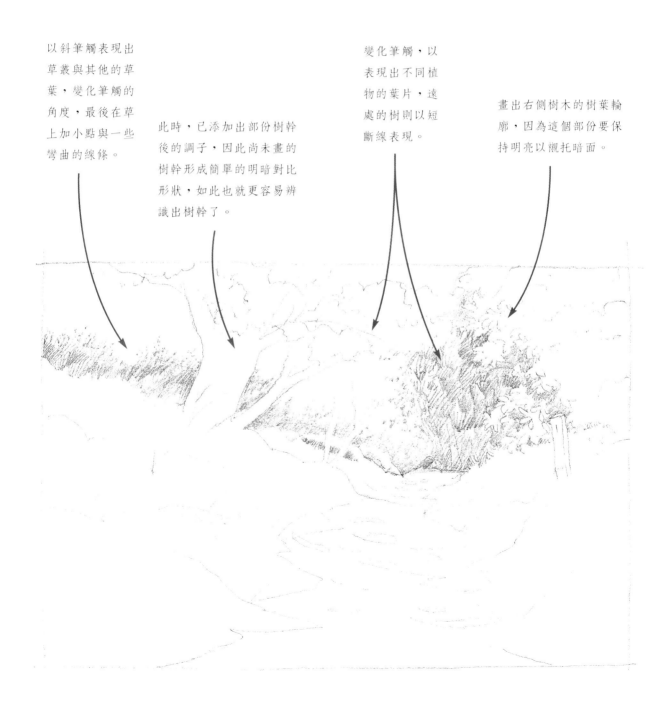

階段 5
平衡調子

■ 在前面的階段中，畫家集中心力在畫圖中背景部份的暗調子，相對地使前景顯得較淡。整體調子的分佈要在此階段中建立起來，使樹木的暗面與前景中其他的暗面相平衡。在此階段中僅使用3B鉛筆。

加深左側歐洲蕨類背後的調子，在右側的邊坡上也使用相同的調子。

在前景的最前端使用強烈的明暗對比，並簡化羊齒類植物，以保持樹木的陰影在整個小徑上的連貫性。這也有助於將前景與中景連貫起來。

依據你最初畫下的光影形狀，由上至下逐漸地加深小徑的調子。如果你覺得所描繪的光點太多，在最後階段時加深過多光點的調子就可以了。

階段 6
增減與刪修

■ 速寫已進入完成階段，你可以將速寫放置在較遠處欣賞〈離自己約四英尺的距離〉，然後再決定是否有增減的必要。你可能會發現有些地方的調子需再加深或需加入更多的細節部份，或者一些明亮的區域需略微加深調子以與周圍調子溶合。此外，還要將仍留在畫面中起稿的參考線擦掉。最後你可能會在完成圖上噴灑鉛筆用的固定噴劑，但若不噴也無妨。

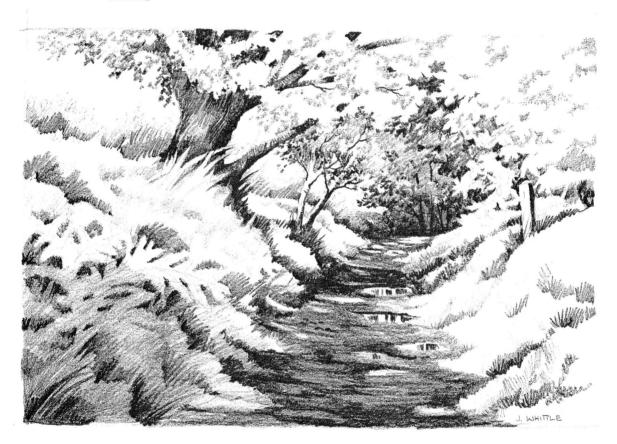

J. WHITLE

畫家最後決定在小徑中加入一些水坑，除可增加畫作的趣味性外，也呈現出驟雨過後陽光照射的狀態。以垂直的筆觸在水坑中加入倒影，而為求變化，因此採用兩種調子。

加深小徑最末端樹的調子，可使得明亮的葉片形狀更加地凸顯出來。

加深並加厚主要的陰影部份，並選擇在一兩個光影外側加上陰影，並將這些陰影一直畫到右側的邊坡上，統整速寫的左右畫面。

使用HB鉛筆將左側前景中的區域調子加深，以與周圍溶合。太多的光影會使畫面呈現混亂與跳動感，但是若使用水彩顏料作畫時，則寧可先預留下過多光點，在最後處理階段時才選擇性地去掉一部份，也不要留下太少光點。

基礎篇

調子

調子或明暗度，這兩個字詞都是用來簡單地形容任何一種顏色的明度或暗度，而不涉及色調。調子在彩色繪畫中的重要性與單色作品一樣，二者都需要在良好的明與暗中找到平衡，並以充足的對比來強調出畫面構圖的重點。

節制調子的使用

大自然中的明暗度不下千百種，如果試著將所有的明暗都表現出來，那麼畫面不是令人感到太雜亂無章，就是太乏味，也有可能是既混亂又無趣，因此一定要找出主要的調子。最初，可以將整個畫面分為主要的三種調子：明、中與暗。注意畫面中的焦點，要用足夠的對比度以強調出這個部位。位於地平線上的房舍或樹，如果用與其背後天空相同的調子現，即使採用了對比色，仍會顯得單調且不明顯。

由色彩到調子
要由彩色照片中找出明暗調子最簡便的方式，就是將其黑白影印。

調子的辨認

辨認調子並不是件容易的工作，因為我們總是最先看見物體的顏色。因此最好瞇起眼睛，如此可以大大地減少所看見的細節部份，也可以降低色彩的干擾；在寫生的現場，常可看到畫家們如此動作。如下所製作的一張明度表，是另一種避免犯錯的好方法，這對彩色速寫尤其有幫助，因為在進行彩色速寫時，最容易錯用色彩的明暗度。當想確定選擇的色彩是否夠暗時，可以拿起明度表，並閉起一眼，在表中選擇最接近所要畫的主題的明度，然後選選擇相同明度的色彩置入畫面中。通常都會發現原本選擇的色彩仍不夠暗。

明度表
明度表的製作方式，是將一張水彩用紙平分為十等份，並寫上1至10的號碼。第一格中留白不塗任何顏色。使用派尼灰，或使用赭色〈如下圖〉，在2號的格子內塗上非常淡的赭色，逐次地增加深度直至第10格，第10格必須畫可能地暗〈甚至可以塗兩次顏料〉。

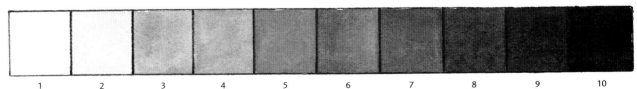

| 1 | 2 | 3 | 4 | 5 | 6 | 7 | 8 | 9 | 10 |

彩度

　　有些色彩的明度就是比較高。例如：黃色永遠在明度表最亮的頂端，而藍色與紫色，如未經稀釋，則往往都在明度表深色的底端。這種差異也就是所謂的調子範圍；愈暗的色彩〈未經稀釋的〉，調子範圍也就愈大。瞭解這點後，就知道如何將色彩調暗，調暗時是使用調子範圍較廣的色彩，例如：派尼灰、焦赭色與靛青色，而不使用黃色與粉紅色，因為這些顏色的調子範圍較窄。

改變陰影

　　如果正在某個景點寫生，陰影將隨著一天中太陽不斷的移動而改變。因此一開始時就先畫出這些形狀，並避免畫的過程中再做改變。

檢查明度
將景物與明度表直接對照，找出正確的明度。一般常犯的錯誤是選用了過於明亮的調子。

9

5

3

2

光線的改變
請注意在一天中不同時段速寫相同的景物時，日光所創造出不同的效果。第三圖，傍晚時狹長的陰影，為作品注入了額外的對比與調子。

練習 2

山景 畫家：Janet Whittle

這張加州優勝美地國家公園的照片，拍攝於一個有薄霧的日子，因此細節部份已被簡化，同時也降低了調子的對比。為能更增添作品的衝擊力，畫家加強化了光線的作用，使她更能發掘出明與暗調子間的交互作用。這點做起來非常容易，只要先決定光照射的方向，然後將陰影方向的一致性表現出來。在戶外作畫時通常都必須注意到這點，氣候可能轉變迅速，即便是大晴天，太陽也將隨著時間的不同而不斷變換位置，造成陰影與明度180°的轉變。

<div style="border:1px solid">

實用重點

· 調子的控制
· 使用不同軟硬度的鉛筆
· 樹與岩石的速寫
· 加入光源

</div>

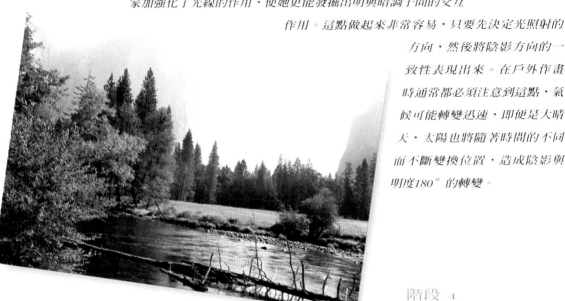

階段 1
速寫

■ 在開始著手畫前，先思考構圖並決定是否可以省略一些景物。對整體構圖並無幫助的是斷落在水中的樹幹，但如果加入暗的倒影則可以達到強化前景的效果。使用HB鉛筆輕輕地畫出主要的形狀。

輕輕地畫出懸崖頂端與崖壁上的垂直線條。

這一大叢的觀葉植物顯得極為混亂，由於這些葉片很靠近畫者，因此會有只見葉而不見整體樹形之感，此時就需要以藝術性觀點，轉化成簡單的形狀。

樹木的角度要抓得精確，否則在接續的作畫時會出現問題。

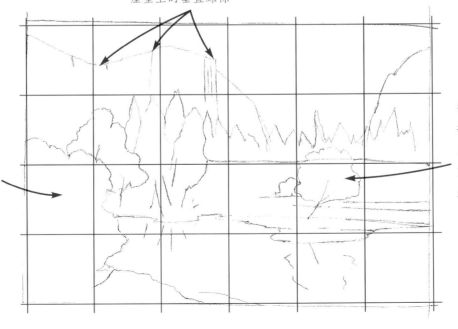

階段 2
畫出明暗

■ 由畫面的上方開始，保持調子輕柔，但必須注意的是：把真正的亮面放置在中間調子旁，將有助於亮面的確立。注意懸崖頂與天空的對比如何由暗而亮，然後又由亮而暗、直至右側。這就是黑白素描中，非常重要且著名的明暗交錯。

輕輕地畫出數朵雲彩做為底稿，並用HB鉛筆畫出雲朵上端與其間藍色天空的暗面。

採用與崖壁岩石生長方向相同的垂直線條，畫出崖壁的暗面。

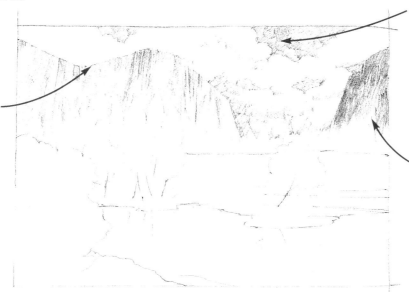

這片崖壁的調子應較另一邊的為暗，以凸顯崖旁的一小片天空。

階段 3
加入暗面

■ 現在可以在畫作中加入暗色調，這將有助於整體畫面調子形式的建立。

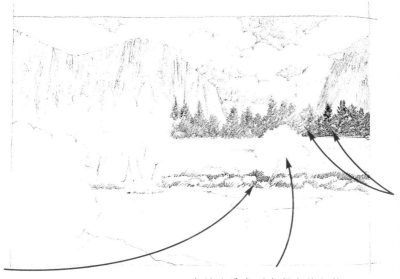

使用HB鉛筆畫出針葉樹的暗面，換3B鉛筆畫出右側崖壁旁成為對比的針葉樹。此處的調子不宜一次就畫得很暗，因為如此一來，上端的陰影將無法表現，而且即便是在暗處的樹，其周圍也因有光線照射而顯得較亮。

使用3B鉛筆，畫出與河岸邊深色樹相平衡的陰影。

由於這是畫面中留白的部份，因此加深河岸上樹的周圍。

畫出樹幹並在其後略加上暗面，以便表現出樹木生長的方式。

階段 4
調子的建立

■ 本階段由中景的樹開始著手畫，採用較大且果斷的筆觸，由於此處的樹離你較針葉樹為近，因此可以看見較多葉子細節的部份。

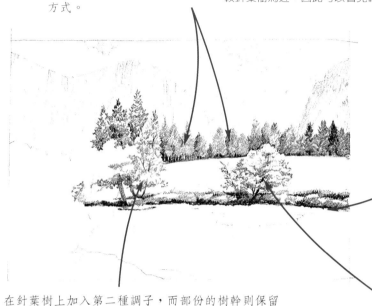

先使用3B鉛筆，然後改用9B鉛筆，沿著河岸將部份調子加暗。

改換筆觸，以表現不同種類的葉子，並留白以顯現出陽光的照射。

在針葉樹上加入第二種調子，而部份的樹幹則保留中間調子的負面形狀。

階段 5
帶出細節

■ 現在進入了屬於任何繪畫最有趣的階段，也就是前景的發展與開始描繪細節。大部份的人往往都會受不了誘惑，而太早開始畫出細節，但最重要的還是應先畫出畫面的基本架構。

畫出最左側位於前景後方樹木的暗面。

畫出一兩片前景中樹木葉片的形狀，然後畫出其後水的暗面，先用水平線，然後改採垂直的筆觸。

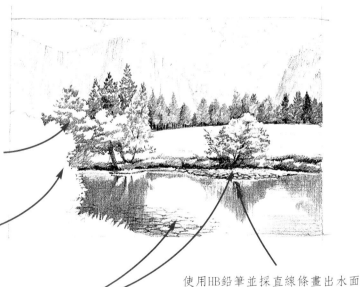

使用HB鉛筆並採直線條畫出水面上的倒影，使倒影中樹幹的調子較周遭為暗。

在前景的水下畫些石塊，在遠端的水岸邊也畫些較小的石塊，將最靠近水面後的石塊加深。

階段 6
完成速寫

■ 除了最終的潤飾外，唯一還要再處理的就是前景中的樹木。如同懸崖與天空一般，這棵樹與其後的樹又是明暗交錯的一個例子，一棵樹最亮的邊緣也正是另一棵樹的暗面。畫家刻意地強調這種明暗交錯效果；如果回頭再看一次照片，就知道那棵樹根本是模糊不清，且幾乎沒有調子對比足以將自己與其後的樹分別出來。

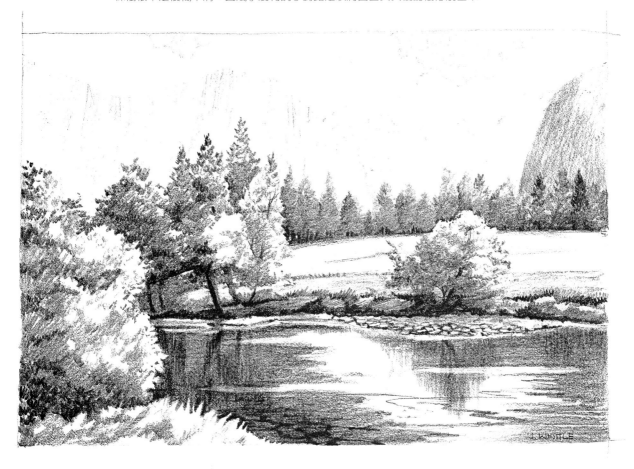

使用HB鉛筆，畫出前景中草與樹的暗面，並經由筆觸的改變呈現出質感，並在樹木的邊緣處留白。

先用3B鉛筆，然後用9B鉛筆將部份葉子的調子再加暗，以減少留白。

將倒影與水中石縫間的調子加暗，然後運用橡皮邊緣製作出水平的筆觸並中斷倒影。最後，向著中央白色環帶水波的方向畫出漣漪。

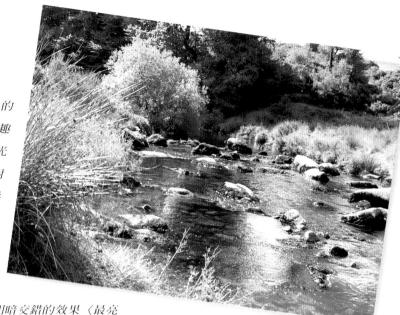

練習 3

淺溪 畫家：Janet Whittle

由於溪水非常淺，前景中溪床上的石塊清晰可見，這些是這幅速寫有趣味的焦點。明亮的陽光形成強烈的調子對比，模糊的石塊形狀，以及前景中水面的反光又與水中較暗的區域形成對比。整幅畫構圖的焦點，是岸邊被陽光強烈照亮的樹木，與其後方最暗的樹叢形成對比，產生了著名的明暗交錯的效果〈最亮與最暗的調子對比出現〉。明暗交錯在速寫中是非常重要的，可以增加作品的景深並創造出衝擊力。

> **實用重點**
> · 簡化形狀與細節
> · 限制調子範圍
> · 改變筆觸

階段 1

架構

■ 使用HB鉛筆，先畫出底稿，找出主要的形狀，將溪中的石塊簡化以免過於雜亂。若有需要，可以在後面的階段中增加細節部份的表現，如果在一開始的階段就放入過多的細節，只會令自己感到混淆。

在此階段中，只將這一部份的亮面與暗面區分成簡單的形狀。

注意石塊擺放的角度，並注意水應有水平面。

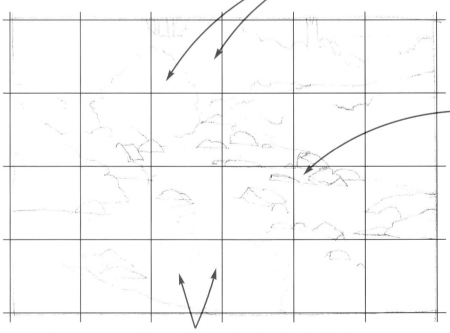

速寫出陽光照射所形成的亮面，由於前景將留待之後再處理，因此，此階段尚不須著手畫水底的石塊。

盡可能保持筆觸方向的一致性，但經由不同的運
筆力道改變同一地方的調子。

畫出明暗

■ 由後方的暗調子處開始著手。這是
一大片需畫出暗面的部份，因此要保
持筆觸的一致性，以免顯得混亂；否
則可能使後來的工作變得複雜。

在河岸上這片草地的陰影應
較其背景中的樹叢為亮，因
此注意不要模糊掉了原來底
稿中的線條。

這些部份留白，只在
邊緣的部份小心地畫
出暗部。

建立暗面

■ 如果畫面中有一個強烈的暗色調區域，最好在
作畫初期就先確立其調子的暗度，因為這些大暗
區的調子可以做為判斷中景與前景中較小暗面調
子深度的指標。

換為3B鉛筆，畫出背景灌木叢的
第二個調子，以創造出明暗交錯
的效果。

採用多變的筆觸
表現出葉叢不同
的形狀與質感，
並露出原本的中
間調子。

灌木叢投射之陰
影所形成的中間
調區域，需賴上
方的暗調子區域
加以確立。

使用HB鉛
筆，畫出河
左岸草叢的
暗面。

使用HB鉛筆，運用不同的長影線與短曲
影線，畫出主要樹木的質感。在左側與
上方陽光照射的區域留白。

階段 4
引出質感

■ 質感是速寫中的一個重要課題，由平滑的石塊與水面和粗
糙的樹叢形成對比。在速寫進行時，仔細地思考如何運用鉛
筆線條適切地表現出質感，而不顯得雜亂。

使用3B與9B鉛筆，
將亮區後方的調子
加暗，可使亮區的
樹往前推進。

運用與草叢生長方向一致的線
條畫出右側河岸的暗面。畫面
遠方的線條應較短以表現出後
退感。

使用HB鉛筆畫出石塊的底部
與暗面。

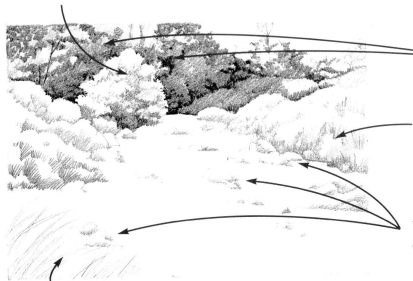

稀疏地畫出前景中的草，每一片草葉都用複線表現出來。

階段 5
畫出石塊與水

■ 到目前為止，整張作品的基本調子已經建立
了，你可以開始思考要如何處理石塊、水與岸
上的陰影部份。試著只用三種調子來表現，而
不要將所有見到的調子都表現出來，如此只會
降低畫作的衝擊力而已。

將右側與左側河岸的第
二層調子加暗，以凸顯
出石塊的亮面。

在水中加入第一層調子，並使用HB鉛筆畫水
平線條，並在前景的草叢後方畫出明暗。
在同一位置採用短線條，表現出石塊突出
水面的感覺。

在暗面中畫出溪底的石塊與
小石子，不斷地改換形狀並
往亮面方向逐漸淡去。

開始著手畫石塊與水的
暗調與中間色調，注意
光線來自左方，因此陰
影應在右側。

階段 6
最後的潤飾

■ 為平衡整體畫面，因此要加強部份的調子，水面也需進一步界定以強調出光線的變化。在這個最後階段必須注意不要過份修飾，在修正時，須在已完成的部份覆蓋上一張乾淨的紙，以免抹髒了已完成的部份。

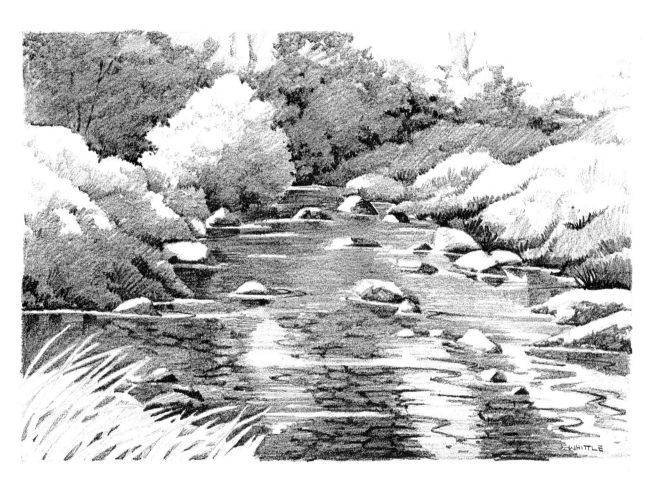

使用HB鉛筆，溶合並柔化背景中的灌木叢，使焦點集中在河面上。

加深河岸左右兩側，尤其是石塊後方區域的調子；然後加深亮調子的部位，使其簡化，使畫面的表達更容易被觀者瞭解。

使用橡皮擦在水面上擦出亮面水波，然後使用9B鉛筆在前景部份畫一兩道水波紋。

使用由淺至深以及由粗至細的線條，將水底石塊間縫隙的調子加暗，但在兩端與畫作其他部份相接連處則要用較輕的筆觸。使用2B鉛筆，將石塊調子加暗以與水平線條相溶合。

基礎篇
其他單色畫材

　　儘管石墨鉛筆是最常用的畫材，但仍有許多其他單色畫材也值得一試。至於要選擇何種畫材，得視個人的風格以及作品的規格而定；顏色也不見得非選用灰色與深褐色不可。單色的速寫作品最好採用調子範圍較廣的色彩。

單色速寫

　　如果想在畫作中盡快地建立起調子，有兩種基本的選擇：一種是使用水性畫材與畫筆，將調子表現出來；或者選用質軟且易於塗抹的畫材，例如：炭筆與蠟筆。但在戶外寫生時，這兩種畫材都不盡理想，除非所畫的是較大型的作品。以炭筆為例，就很容易弄髒手與其他部位。但若是在畫室中，炭筆與蠟筆都能快速建立調子，創造出令人激賞之效果的好畫材。就炭筆而言，可用軟橡皮擦擦出亮面，創造出具戲劇性效果的明暗對比。

　　不論是炭筆或蠟筆，都有製成鉛筆的形式，不但較容易控制，並且可畫出明暗調子與清晰明快的線條。另一種好用的單色速寫畫材，是水性彩色鉛筆，這種畫材可以用水染的方式創造出不同明暗的調子。雖然彩色鉛筆通常都是以整組的方式出售，但唯有黑色是可以單獨選購的。使用水性彩色鉛筆在戶外作畫時，千萬別忘了帶畫筆與洗筆罐喔！

山丘上的樹
炭筆除可創作出明確的線條外，更可以表現出畫作的質感與調子。

乾性畫材
市面上有許多不同系列的石墨與彩色鉛筆可選擇。可嘗試用蠟筆或炭筆畫單色的速寫。使用軟橡皮擦，可以在炭筆速寫的畫面上擦出具戲劇性效果的亮面。

筆洗罐
這種可摺疊的筆洗罐非常適合在戶外時使用。

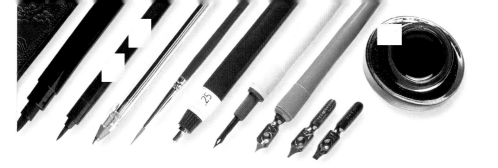

濕性畫材
使用畫筆與墨水或
氈頭筆就可創造出
許多不同的效果，
尤其在油性顏料線
條上進行淡彩時，
效果更顯著。

使用畫筆與墨水的速寫，是最能迅速將印象中的景物記錄下來的方法。這也是荷蘭畫家林布蘭在畫小型風景速寫與人物時最常使用的方法。你可以選擇使用容易以水稀釋並創作出不同明暗調子的墨水，或任一種水彩顏料，例如：灰色或棕色。

調子與線條

有一種著名的線條與淡彩技法〈參見第３０至３３頁〉，就是以淡彩速寫結合筆的運用〈可以是炭筆或蠟鉛筆〉。至於筆的選擇就因人而異了，市面上販售的畫筆種類五花八門、多不勝數，所幸大部份的美術社都准許顧客在選購前試用，端看個人偏好粗或細的線條、氈頭筆或鋼珠筆……，考慮是否符合個人的需求再選購。選購筆時，必須先決定當這些筆中的墨水遇水時是否要渲開，也就是說，要先決定究竟要購買油性或水性的筆。水性筆所畫出的線條，遇水會被渲染並逐漸柔化，因此可製造出極特殊的效果。但使用此法時也要特別留意，因為倘若渲染過度，有些線條可能會完全消失。

水中倒影
物體在靜止水中的
倒影，會形成完全
的鏡面影像。這將
造成水平面的消
失，尤其若使用單
色畫材更是如此。
此時可用紙巾將部
份顏料吸除，以創
造出水平的線條。

遠方的景物
採用模糊的
色調表現。

光線來自於
左方。

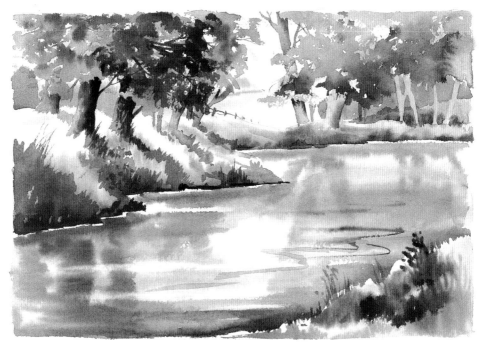

確定樹位於水中的
倒影，正好在實體
樹木的下方。

前景中，相對於亮
部的草而言，水面
顯得較暗。

階段 4
建立調子

■ 在速寫將近完成的階段，還有不少要畫的，但在此階段中只建立明暗的色調，因此，如果有需要，就將之前用過的兩種色調再多準備一些，並調出第三種更淡的色調。

使用中間與暗色調，以濕中濕的畫法薄塗左側的邊坡，並在紙張仍濕時，用線筆拉出些草葉。

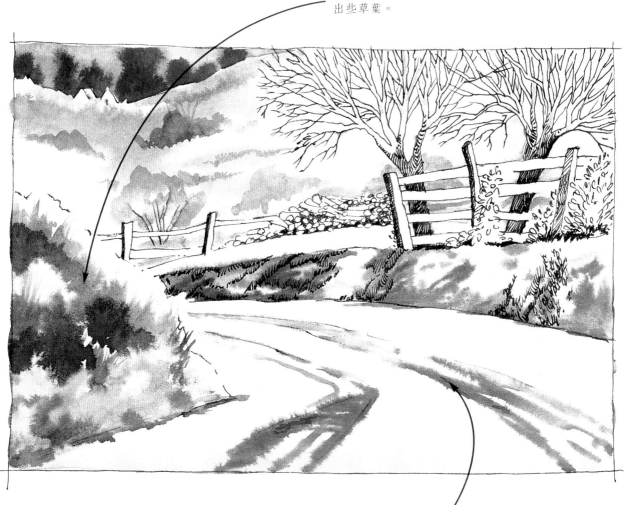

使用中至大型畫筆，以第三種最淡的色調薄塗道路的部份。在紙張仍濕時，使用中間色調畫出車輪的軌跡，在靠近畫者的一端，則改用較深的色調與較粗的線條畫。然後待乾。

階段 5
完成速寫

■ 現在進入所有作畫過程中最有趣的部份了：加入細節、確立速寫，以及在有需要的部位調整色調。不過也不要太過火，否則畫作將會顯得雜亂，但可以思考如何強化構圖。例如：前景中的陰影，以及運用幾筆線條表現出的鵝卵石、車軌的痕跡以及小草；這些都可以與畫面中其他部份景象達成平衡。

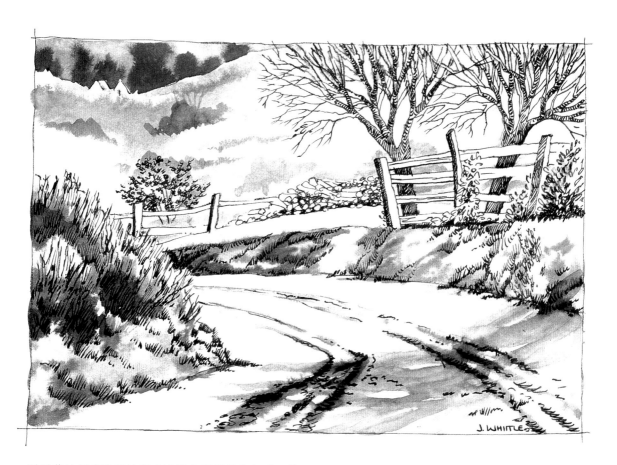

運用草的質感將邊坡與車道間的平滑線條打破，然後在木頭堆處加些淡色調。運用短曲線條，表現出位於中景處樹葉的質感。

以淡彩描繪籬笆、樹與籬笆前的葉子，然後在樹幹與枝條部位加上一些線條。

運用中間與暗色調畫出陰影，並運用小的亮面區塊表現出陽光照射的樣子；然後加深位於陰影部位的車軌痕跡，同時在此部份用筆加入一些細節。

運用較重的筆觸線來表現左側邊坡的質感；但要注意在此邊坡的右側留下整條帶狀的留白。

階段 3
增加用筆力道

■ 以更重的運筆力道,逐步且持續地加重色調強度,但須注意陽光直射的區域必須留白或維持近似白色調。

在岩石邊緣輕輕地塗上一層蠟筆顏色,以表現出石頭的質感,由於運用極淺的色調,相對於天空的白色,也不至於顯得太突出,由此可知,輪廓線極為重要。

運用堅實的筆觸建立岩石的結構與形狀。位於岩石中央部位的裂縫與右側長方形的陰影,提供畫面中足以平衡下方帶狀水平區域的垂直線條,因此在構圖上扮演了重要的角色。

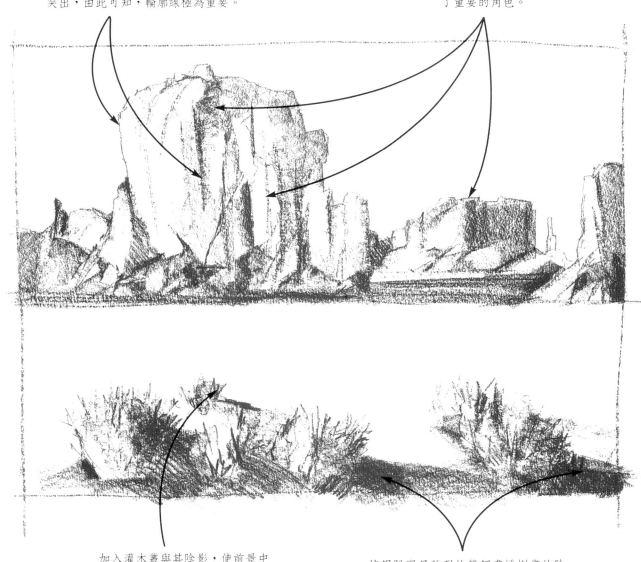

加入灌木叢與其陰影,使前景中不只有一大片沙,並可將觀眾的視線導引到岩石的部份。

使用堅實且強烈的筆觸畫矮樹叢的陰影部份。此處也需使用較暗的色調,才能與岩石的陰影部位形成平衡。

階段 4
整體連結

■ 在最後的階段中所要做的，就是加深部份調子，並藉由畫出位於畫面中央沙礫的圖案與質感，連貫上下兩區域的構圖。

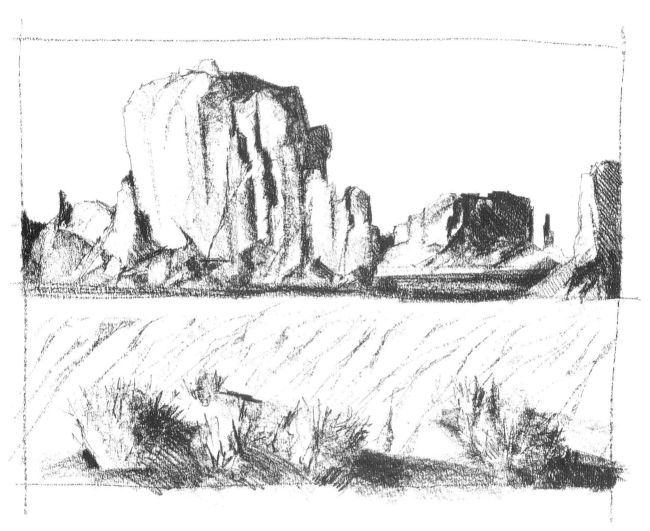

使用最大的力道加深陰影部位的調子，達成繼續增強對比的效果。

加強這兩處形狀的調子，使這兩部份能由一片白色的天際中凸顯出來。

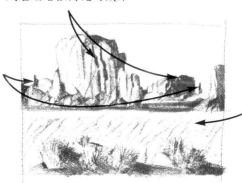

鬆散地描繪沙土所形成的紋路。這對連貫最靠近觀眾的前景與岩石來說，是非常重要的；但若描繪過多的細節，則會減弱了畫面的效果。

基礎篇
色彩運用

粉彩筆是畫風景時非常受歡迎的畫材。在使用鉛筆或彩色鉛筆作畫時，都可以很容易地改以粉彩筆繼續進行，因為無論是鉛筆、彩色鉛筆、粉彩筆或粉蠟筆，基本上都是顏料和速寫畫材。但是由於這些畫材容易沾手弄髒畫面，因此在繪畫工具之外，還需要攜帶可清潔手部的濕紙巾或紙巾。

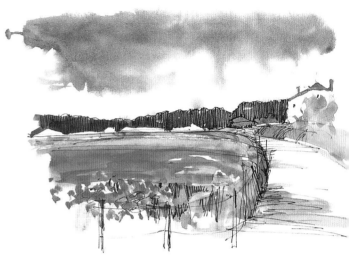

乾性畫材
粉彩筆及彩色鉛筆都具有易攜帶的特性，因此很適用於戶外寫生。

彩色速寫

粉彩筆也有做成鉛筆的形式，使用起來較易讓雙手保持乾淨，因此在戶外寫生時使用也較方便。但鉛筆形式的粉彩筆，質地較一般條狀的粉彩筆為硬，因此慣常使用來畫線條，不過在畫大面積時，也可以相當迅速地完成。另一種相似的畫材是彩色鉛筆，也常用於戶外寫生。對有興趣創作強烈與較粗筆觸畫作的人而言，氈頭筆就很值得一試。氈頭筆裏頭裝的是色彩豔麗的透明顏料，一般為水性或以酒精為溶劑。彩色墨水也可以配合畫筆使用，不論這些顏料多誘人，在戶外使用時確有不便之處。畢竟瓶瓶罐罐的顏料比起軟管裝的顏料、筆或鉛筆，還是沈重許多，而且作畫時墨水也較容易打翻或滴到衣服。無論如何，墨水仍是畫室中值得嘗試的畫材，由於不同顏色的墨水可在調色盤中混合出不同的顏色與色調，因此比墨水筆有更大的發揮潛能。

罌粟花田
在這幅作品前面區域的一大片豔麗的紅色，巧妙地與後方聚集的烏雲形成對比。

水彩與不透明顏料

戶外寫生時，水彩一直都是受歡迎的畫材。箇中原因很容易瞭解：一幅好的水彩風景寫生能使美景生氣蓬勃地躍然紙上，這是其他畫材所無法與之匹敵的。此外，由於水彩攜帶容易，因此非常方便，只要學會了如何調色與上色，就可以隨時快速地記錄下所見到的美景。不過，除此之外，還有一種畫風景的理想畫材，就

色相環

製作一個包含三原色 — 紅、藍、黃 — 以及由三原色相混而成之二次色的簡單色相環。

濕性畫材

單獨購買軟管裝的水彩以及單色的塊狀顏料，因為有些顏色往往會比其他顏色消耗更快，例如：焦褚色。再依據你想達成的不同繪畫效果，選擇水性或油性的氈頭筆。

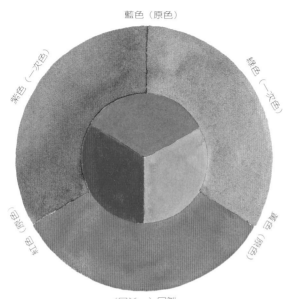

藍色（原色）

紫色（一次色）

橙色（一次色）

紅色（原色）

黃色（原色）

綠色（一次色）

是不透明顏料。不透明顏料其實就是不透光的水彩，使用更容易。色彩之間較不易相互混合，因此可以在暗色上覆蓋亮色，畫錯的地方也可以用較厚重的色彩修正。

色彩關係

上方的色相環呈現色彩間的關係。每一種原色都有一種相對的「補色」，互補色的產生是將另外兩種原色相混合而成的〈例如：黃色的互補色，就是紅與藍混合後的紫色〉。互補色的運用能使畫作產生良好的效果〈試著想像在綠色田野上的一大片紅色罌粟花田〉。在相同色系範圍中的顏色〈例如：藍與綠、紅與橙〉稱為「調和色」，搭配運用可使色調平靜，在色相環中相對的顏色則為「對比色」，運用得當可使作品更生動有活力。但也不必太擔心這些理論；因為學習色彩的最佳方式就是實際地使用，然後分析使用後所產生的效果與氣氛。

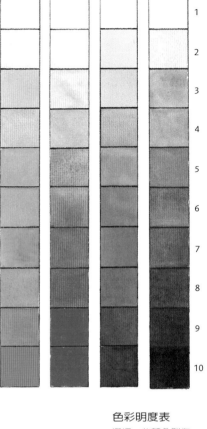

1
2
3
4
5
6
7
8
9
10

色彩明度表

選擇一些顏色製作色彩明度表，有助於增進對色彩與調子的控制，是非常實用的練習。製作的方法請參照第18頁中的說明。

練習 6

南瓜田 畫家：Jane Hughes

　　畫風景時，最重要的元素就是實際空間的大小。通常人像畫或靜物畫的景深都相當淺，甚至不到36至60公分〈1至2英尺〉，但風景畫的深度則可擴展至肉眼所能見的最大範圍，因此要如何將這種後退感表達出來就非常重要了。由於大氣中存在的微塵，造成漸進式的朦朧效果，因此畫面中位於遠方的人物都不如近處的清晰，這也就是所謂的空氣透視法。在使用彩色鉛筆等類畫材時，背景部份就可藉由稀疏筆觸的運用來展現這種特性，細節的部份則僅侷限用於前景中。

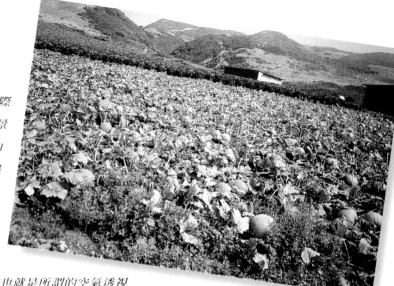

實用重點

· 快速且坦然地畫

· 使用彩色鉛筆著色並畫出質感

· 創造空間以及後退感

階段 I

架構

■ 這片南瓜田相當地平坦，一直延伸到遠方的山麓，只是中間被較高的農作物隔開了。由於在這片田園地帶，除遠處一個平凡不起眼的儲藏室之外，再也沒有其他特別突出的景物；因此南瓜便成為畫作中趣味的焦點。

以目測抓出南瓜田邊境的位置以及山嶺的輪廓；此處可以自由發揮，因此不必因為過於要求精確而躊躇不敢下筆。

使用一枝灰綠色鉛筆，輕輕勾出構圖。

使用暗紅色鉛筆，將大型的儲藏室畫在接近畫面中央的地方。

使用淺橙色鉛筆，標記出最近的南瓜的位置。

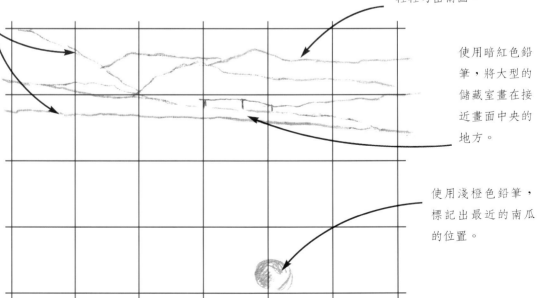

階段 2
建立架構

■ 隨著距離的增加，南瓜逐漸地變小，這點有助於界定出景物的空間關係。之前就已經畫出最近的南瓜，現在先判斷最遠的南瓜與最近景物之間的大小關係後，也將其輕輕勾勒出來。這並非實際測量的結果，但可以呈現最大的與最小的南瓜之間的差異，建立起視覺透視上由近而遠、逐漸縮小的延伸感。只要選擇性地畫些南瓜即可，這裏不需要鉅細靡遺地畫出細節。

在水管捲與遠方山與山相連、呈「V」字形交會處的小儲藏室稍作標記，但由於右側的大儲藏室〈參見照片〉，會使視線從構圖中游離，因此略去不畫。

千萬不要將南瓜做整齊劃一的排列；因為有時會有兩個以上的南瓜緊密地相連，而有時則是有葉而無瓜的縫隙。

這個小格子是非常有用的參考線，作為描繪每排南瓜時的相對尺寸基準。這些格子只是臨時性的記號，當你對大小尺寸的拿捏已到駕輕就熟的地步，即可擦掉。

階段 3
表現性色彩

■ 將大部份南瓜的位置規劃好後,就可以進入以色彩表現的階段,這有助於釐清構圖。定出遠端與南瓜田接壤的邊界,這將會是整幅畫面中色調最暗的部份。更遠處的山,則以色彩由濃至淡的些微變化,來界定出層層山巒逐漸退至背景天際中的感覺。

遠處較高的作物區,使用青綠色或藍綠色鉛筆概略地著色,並將此作物與南瓜田交接處界定出來。

使用較鈍的淺藍色鉛筆,由山嶺朝上塗抹天空的部份,以不規則的邊緣呈現逐漸淡去的天際。

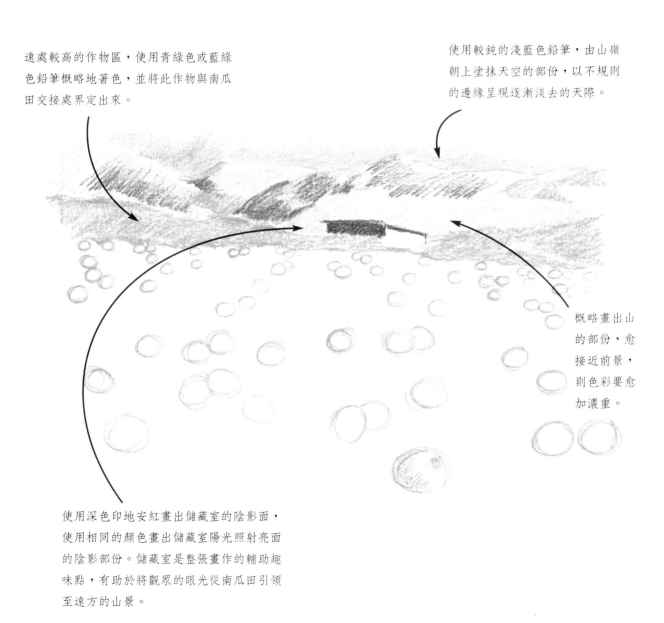

概略畫出山的部份,愈接近前景,則色彩要愈加濃重。

使用深色印地安紅畫出儲藏室的陰影面,使用相同的顏色畫出儲藏室陽光照射亮面的陰影部份。儲藏室是整張畫作的輔助趣味點,有助於將觀眾的眼光從南瓜田引領至遠方的山景。

階段 4
質感與調子的表現

■ 大且具深刻裂痕的南瓜葉具有豐富的質感，其中點綴著圓形橙色的果子。雖然莖葉是如此地錯綜複雜，但原野的整體外觀卻平坦得引人注目。田野前端的質感相當地破碎而不完整，直到逐漸往遠處退去，才變得不那麼明顯。

使用較鈍的淡綠色鉛筆，概略畫出整個遠處的田野，並在南瓜的周圍畫出莖幹以及葉緣、有些甚至是相互交疊。

使用偏黃的淺綠色畫莖幹，使用足以使紙張凹陷的力道作畫。試著將莖幹與南瓜相連結，但也不必擔心它們是否略顯隨意。

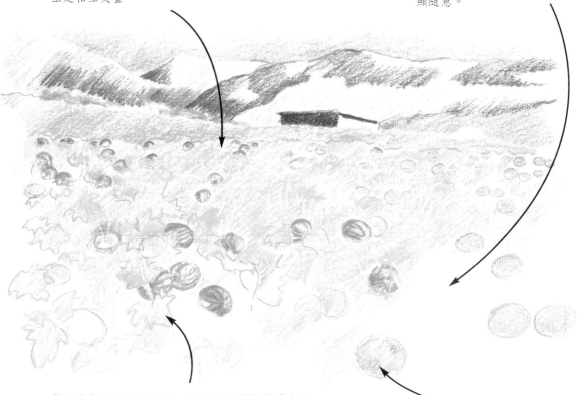

當逐漸畫到前景部份時，葉子的形狀顯得更大且較為分散，有時甚至可以看到其下的泥土。尤其在靠近畫紙最邊緣的部位，使用較暗的綠色，畫出葉子所呈現的波浪狀。

由此階段開始為南瓜著色，因此同時進行南瓜的果與葉。使用淺金橙色為底色，其上覆蓋較暗的橙色以表現出圓滾滾的南瓜果實。

階段 5
填補空洞

■ 畫面中主要的景物都已大致完成，因此可以斟酌加畫些細節，以便能使遠處的景色及鄰近的作物形成連慣性。南瓜間露出的土壤並非畫作中主要的趣味點，有些甚至還長滿了雜草，因此將這些空洞處假想為土壤，並在前景中多加些南瓜。

使用較暗的綠，以點描法畫出鄰近高且多葉作物的行列，然後再分別使用磚紅色與藍及灰色，略微為儲藏室及水管捲塗上顏色。

為表現出遠方樹木叢生的山坡，因此使用赭色、綠色與棕色以柔和且不規則的筆觸表現。

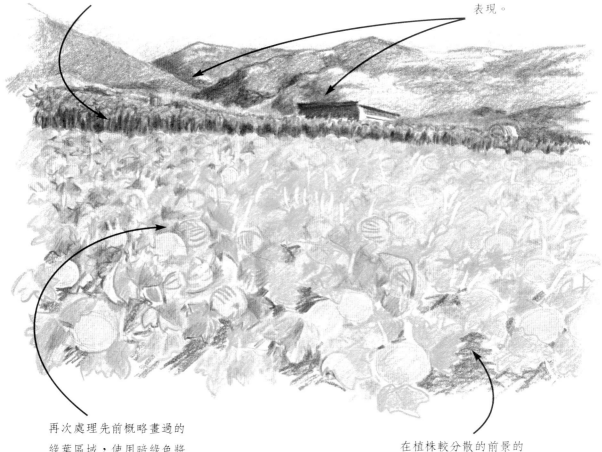

再次處理先前概略畫過的綠葉區域，使用暗綠色將葉片約略分開，以表現出綠葉叢生的景象。

在植株較分散的前景的部份，以粗略的筆觸表現土壤的乾裂，然後使用暗紫色再次塗在植株的陰影部位。

使用較鈍的紅紫色鉛筆，一方面柔化並同時加深山嶺的邊緣部份，然後使用白色，再次塗於最遠的山與天際交接處以產生融合的作用。

強化整個南瓜田中南瓜及其陰影部位的色彩。記住暖色與較亮的色彩會產生向前的感覺；冷色與暗色則予人後退之感。

為有效的運用互補色，因此同時使用紅紫與藍紫色以強化陰影部位的細節。

建立南瓜生長最密集部位的細節，但也不要過於細膩，因為增加細節的目的在強調而非主要的內容。

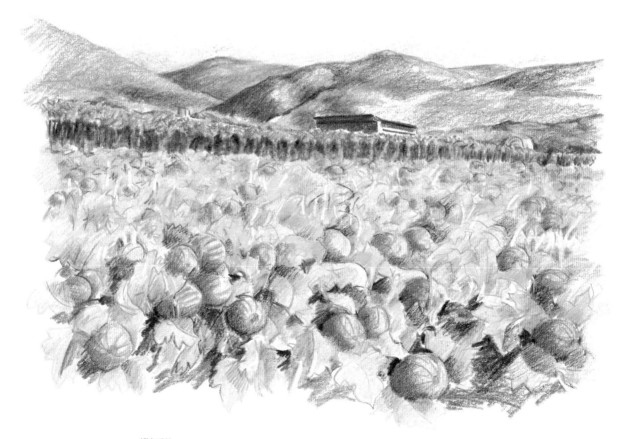

階段 6
最後的潤飾
■ 雖然這幅速寫的主題有些部份相當複雜，但就構圖而言則相當簡單。將「雜亂的」中景與背景的部份以簡略的手法處理，在既生動又有趣的廣大前景部位使用較多的色彩並呈現較多的細節，以保持空間與距離的重要性。

練習 7

罌粟花田 畫家：Barry Freeman

要找到比開滿罌粟花田更迷人的美景，其機會恐怕是少之又少。周遭及山丘上一片綠意襯托著火紅的花，創造出自然互補的對比。這個主題以粉蠟筆為畫材，運用較重的力道快速地畫出濃厚且暗的色彩，是再適合不過的了。不過，最後畫家決定以較輕的筆觸，較高的「主色調」，表現出陽光照耀的模樣，而非使用如同照片中所呈現出的暗且重的色彩。他使用了粉彩紙，並且在一些部位採用顯現粉蠟筆筆觸的方式，強調亮且輕快的效果。

<div style="border:1px solid">

實用重點
- 考慮後再決定色調
- 表現光線感
- 使用油性粉蠟筆
- 改變運筆的力道

</div>

階段 I

概略地畫出主要的形狀

■ 使用炭鉛筆或用一枝柳條炭筆，盡可能不畫出細節的方式，速寫出構圖中的主要線條。用較輕的筆觸畫天空與田野，使下方的紙若隱若現。

由於這一排的樹木是整體畫面中色調最暗的部份，因此這個部位可以較重的筆力運用炭筆畫線，且強烈的線條可以將此處的形狀強調出來。

背景部份採用較冷的色彩，至於遠處的田野用靛青色做為底色，而較近的樹木上方的部份則採用淺藍綠色做為底色。

牢記光源的方向，使用靛藍色畫樹林的背光面的暗部，這部份可用較大的力道來畫，但不可將紙的紋路覆蓋住。

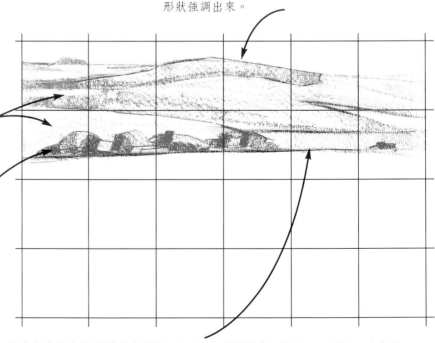

仔細地畫出前景與背景間的分隔線，切記不可將構圖一分為二。因而，此處罌粟花田佔畫紙三分之二的面積。

階段 2
色彩的建立

■ 在進一步於背景中加入新的色彩與色調之前，先進行前景的部份。一旦主要色彩都上色定位後，以薄薄的顏色打底的罌粟花田也就躍然紙上了。

現在前景的田野已塗了較暖的綠色，相對而言此處的綠就顯得較冷且模糊，也因此使此處的空間顯得更向後退。

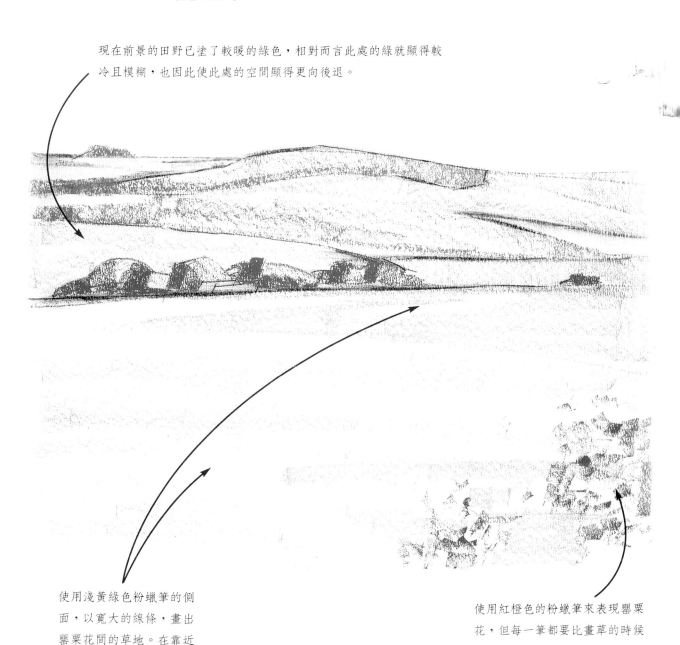

使用淺黃綠色粉蠟筆的側面，以寬大的線條，畫出罌粟花間的草地。在靠近畫紙前端的地方，可較用力畫出顏色。

使用紅橙色的粉蠟筆來表現罌粟花，但每一筆都要比畫草的時候來得短，此外也要變化使用輕至中等的力道來畫。

階段 3
再次建立色彩

■ 罌粟花田是這幅畫作的中心主題,因此需要先建立這部
份與中景樹林部份的色彩,然後才進行背景中田野與山丘的
部份。

使用較輕的力道,於靛青色上再覆
蓋一層中間色調的橄欖綠,如此就
使陽光照耀下的樹木更顯溫暖。

界定了中景中的樹木之後,
就可以使用同樣中間色調的
橄欖綠,著手將背景中田野
的圖形強調出來。

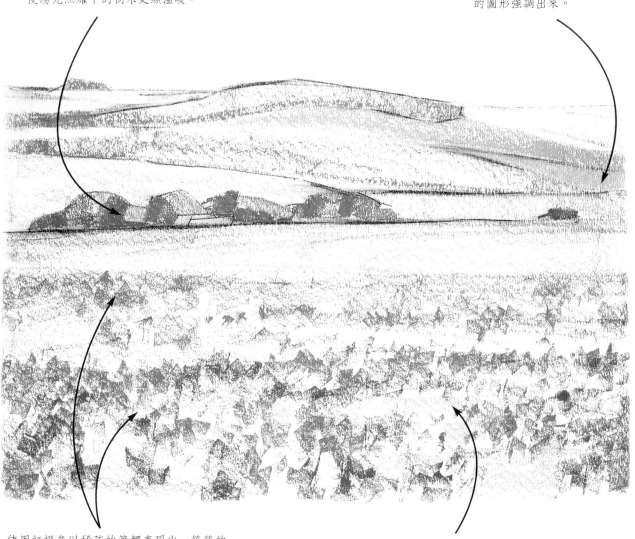

使用紅橙色以稀疏的筆觸表現出一簇簇的
罌粟花,而且愈靠近田野後方的筆觸就要
愈短。延著頂端用橙色與黃色來強化顏
色,其間並用粉紅色裝點潤色,以展現陽
光的照耀。

使用與先前畫草時相同的黃綠色,但
用較重的力道以建立色彩的深度。

階段 4
色調平衡

■ 創作一幅這樣的畫作，色彩與光線都同等地重要，至於暗色調的使用，則更要小心。太多的暗面，會使整體的效果大打折扣，但暗面仍是需要的，因為暗面使構圖有組織，且可避免畫作流於平淡乏味。

要保留紅與綠互補色的中心主題，所以用橙紅色覆蓋在淺藍色上畫出穀倉的屋頂。這樣的色彩安排，較之照片所呈現的突兀白色要和諧多了。

雖然這些樹木的色彩較淡、也較模糊，但樹形能與中景中樹木的樹形及色調相互呼應。

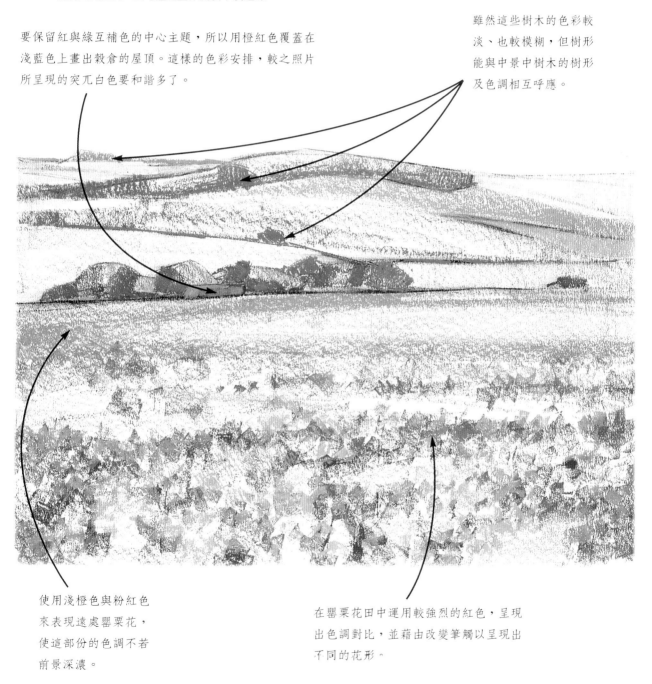

使用淺橙色與粉紅色來表現遠處罌粟花，使這部份的色調不若前景深濃。

在罌粟花田中運用較強烈的紅色，呈現出色調對比，並藉由改變筆觸以呈現出不同的花形。

階段 5
增加對比

■ 在此階段，當構圖中的主要元素都就定位後，便可以開始思考究竟要再加多少的對比，以及前景中是否應增加更多的細節，使畫作更具震撼力。

使用黃綠色，以中等力道的長線條畫這片位於中間距離處的草地。這種鮮明的色彩，提升了陽光照耀的效果，並與背景中藍綠色的田野與山丘形成對比。

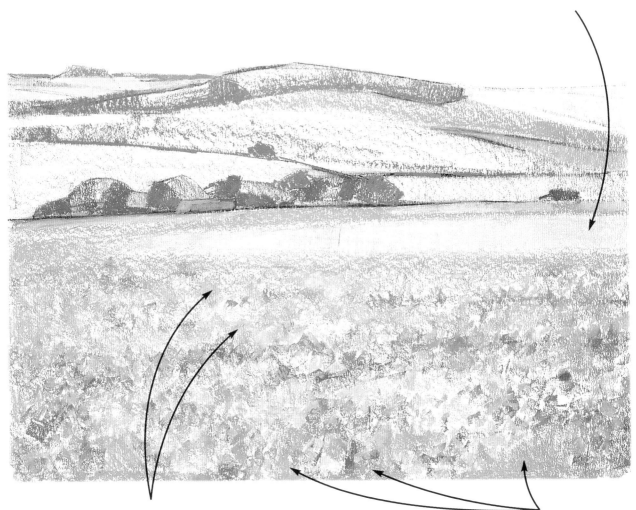

為了凸顯罌粟花朵的紅色效果，可使用中間調的灰綠色，加深罌粟花間的綠地；但這些灰綠色的「虛形」（negative shapes）大小，應有變化而非完全一致。

用橄欖綠厚實地畫出前景花朵旁陽光照射的邊緣部份，但所呈現的形狀不可過於整齊與修飾。這種溫暖的綠色搭配上暗紅色的小點，使較冷色調的部份顯得更往後退，呈現出空間上的後退感。

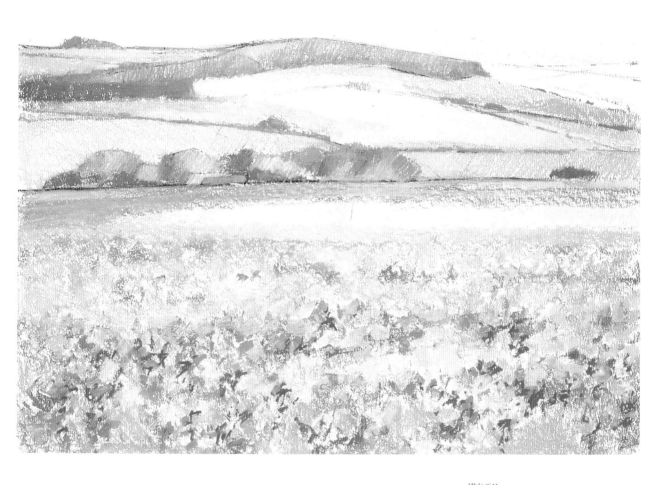

使用藍灰色以較厚實的筆觸畫遠方的樹叢，
並以黃赭色畫田野上方較大型樹的部份。

使用與下方的
水平線條對比
的斜線，並變
換使用綠色、
藍色與灰色以
提升對比。

使用較暖的淺
灰色覆蓋在田
野上以變化色
調，可使這一
區域有後退。

使用藍綠色粉
蠟筆筆尖，畫
出田野「條狀」
的感覺。

在罌粟花間的草叢中加入黃色，
並取代先前使用的顏色、改用較
暗的紅色畫部份的花，以加深花
的色調。

階段 6
最後的潤飾

■ 有時並不容易判別一幅畫何時算是
真正完成了。因此，當你對完成與否
有所懷疑時，不妨先將作品暫時擱置
在旁，過一陣子再以全新的眼光欣賞
之，並決定是否完成。畫家最後決定
要提升空間的層次感，因此將背景的
色調與色彩做了一番修正，並在罌粟
花田中加入更多的色彩與對比。

練習 8

紅色峭壁　畫家：Moira Clinch

十月傍晚柔和的陽光，為這美麗的景致更增添了幾分迷人的優雅，非常適合以線條與淡彩處理方式表現。畫家使用鉛筆而非較常用的筆與墨水來處理線條，如此不僅有較柔和的效果，更使畫家可以在上淡彩前就先建立調子。灌木叢與樹木葉尖顏色的逐漸褪去，恰能柔和地與速寫時所用的鉛筆灰色調相融合。

紅色的山丘則刻意地採用了較暗的色調，以免山丘的位置會向前推進，繼而破壞了整體的空間感。

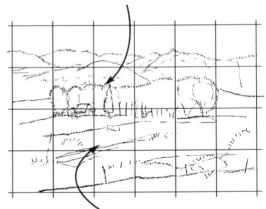

實用重點

· 調整鉛筆所畫的調子與細節
· 在鉛筆畫上覆蓋淡彩
· 採用空間透視法

階段 1

開始速寫

■ 為有助於將構圖中的所有元素放入正確位置，因此先將紙張畫分出大小均等的格子，這部份可以實際在紙上輕輕地畫出來，也可以用假想格子的方式達成。首先以線條畫出主要的景物，等對構圖與透視都滿意後，才開始進行描繪明暗的部份。接著再建立調子，此時換用6B鉛筆，為避免塗污紙張，故由上而下進行描繪。由於整幅圖將分數個連續的階段逐步完成，為避免作畫時手上的油污在畫紙上形成一層防水油層，以致於淡彩階段時的顏料無法被完全吸收，因此在作畫的過程中，最好在執筆的手部下方墊一張乾淨的紙。當進行到遠方露出泥土與樹木的山區時，必須牢記空間透視的效果，也就是遠方景物要用較亮、且對比較少的色調。

以大小、形狀各異的小三角形，概略地畫出位於山巔上暗調子的針葉樹。

為能創造出真實的透視效果，在剛過山頂處加上些樹木，並且要將較低且靠近山坡下端的畫得大些。

要定出樹的位置時，可以採用畫出枝條方向的方式表現，而非將整體的樹形畫出，如此將較容易進行修正的工作。縱使你只是輕輕地畫，但畫出樹木外形的底稿仍會塗污畫紙。

你也能依照自己的想法在此處做些改變。畫家則是省略了此處部份的灌木，以便能看到更多的車道與圍籬部份。

在簡單的區域以斜線畫出影線，但切記不可畫得太暗或做出太大的對比。因為這個露出泥土的山嶺，必須能被顯現出是在較遠處。

階段 2
焦點

■ 整幅作品主要的趣味點在整排的樹木與農舍，而暗色調的山嶺成為受光的枝條與葉子的背景，此外高大的針葉樹也恰與光亮的農舍形成對比。在此階段，整體畫面都使用中間調子描繪，包括樹幹、枝條與農舍。一旦對這些東西所呈現的位置滿意後，就可以開始進行調子的分析。

開始加入陰影，但不用擔心顏色不夠深；因為在整個速寫的過程中都將不斷地調整調子，因此在處理了前景部份後，仍會再回到這部份進行修潤的工作。

使用水平線條畫針葉樹，以表現出一層層的針葉。

從中心向外、輻射狀地畫出樹木的枝條。

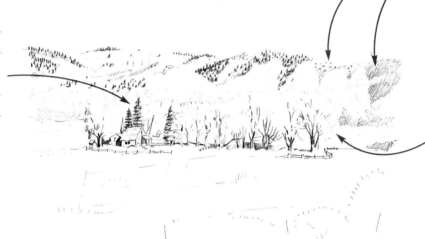

階段 3
建立調子與細節

強化由樹所投射出下來的陰影。

■ 這階段是在整體畫作有需要的部份，進行調子強化與加入細節的工作。光線由右方照射，因此暗部的陰影集中在樹與房舍的左側，這將有助形狀的呈現。

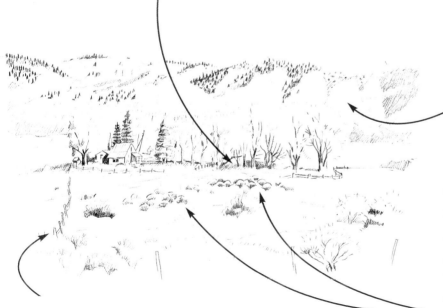

畫出山壁上的組織層與斷層線，注意斷層線如何由水平向下傾斜。

仔細地注視灌木叢地帶，並分析這些雜亂的灌木形狀與所形成的圖案。重疊小圓丘表現此處的蒿屬灌木叢生的景象，並在每一圓丘下畫出暗面，因此相對於後方的灌木而言，呈現出上端的亮部。

畫出在構圖上相當重要的圍籬柵欄，因為這段柵欄將導引觀眾的目光，看到另一段柵欄與後方的房舍。

基礎篇

瞭解透視法

由於比較不涉及處理透視的問題，許多初學者都相信自然風景比城市街景物要容易畫。雖然風景中的透視效果較不複雜，但也有必要瞭解其基本規則。否則很難畫出具三度空間效果的畫作。

簡單線形透視

透視的概念奠基於我們的錯覺，亦即逐漸遠去的兩條平行線彷彿逐漸會合，最後相交於地平線上的一點，而高度正好與我們的視線等高。愈靠近地平線的物體就愈小，因此若同時有三棵大小差不多的樹，分別與你保持不同的距離，那麼最靠近你的樹木看起來將會最大。不用知道理論背景，直接經由觀察也能得到相同的結果，但若能知其然，更知其所以然，就可以減少犯錯的機會了。究竟遠方的景物應該小到什麼程度，有時真是非常難以瞭解，例如：一片位於遠方的田野，根據你的瞭解，其實是與前景中的田地一樣大。

因此在判斷相對景物之大小比例有困難時，不妨加以實際的測量，將拿筆的手臂向前伸直，用姆指在鉛筆上下移動的方式，測量遠方景物的大小。此外，在一開始作畫時就先畫出地平線〈眼睛高度的線〉，也有助使畫作的透視具一致性。但若在作畫的過程中改換了位置，可能由一開始的站姿改為坐姿，地平線也就會隨著改變了，若你未先清楚地設定好地平線所應在的位置，就會造成混淆。

以鉛筆測量
你的頭腦可能被眼睛騙了。因此在測量景物大小時，先將執筆的手臂向前伸直，然後以大姆指在鉛筆上下移動的方式量度。

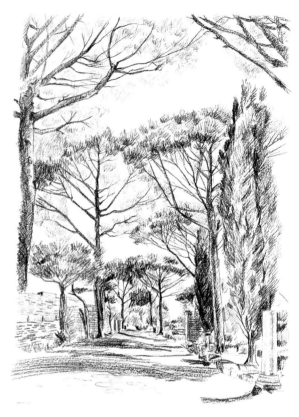

栽植了行道樹的路
一點線形透視最典型的例子，就是位於兩側的行道樹綿延至遠方地面—亦即畫作的下半部時，將交會在一起。

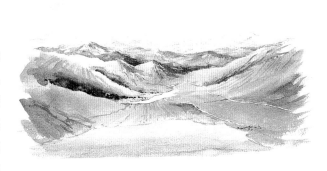

空間透視

　　降低調子法〈如右圖所示〉，則又是另一種表現透視的方法，稱為空間、氣氛或色彩透視。這在風景畫中非常重要，因為這是創造空間感最基本的方法。空氣中所存在的微粒，會使遠方景物的色彩與調子都變得模糊，也降低景物細節的可辨認度。至於色彩將偏向較冷的顏色，也就是有較多的藍色、灰色與藍綠色。例如，在一幅圖畫中不同位置的三棵樹，在前景中的應有較強烈的色調對比，色彩也較溫暖，如黃綠色；在中景處的則會略偏向藍色且較淺的色調；最遠的一棵，將更偏藍色且色調將更淡。

山景
空間透視的效果，是將位於較遠處的景物用較冷且較淡的色彩表現，這些效果可以在這幅遼闊的風景畫作中清楚地看到。

藝術性
愈靠近地平線的景物將變得愈小。不斷縮小的一處處葡萄園與不斷向後退去的道路，都以略微誇張的方式表現，以使能吸引目光的注意力看到遠方的景致。

藝術性

　　這裏所講的透視效果，都可以藉由誇張的手法，創造更具戲劇性的構圖與色彩計劃。可以使用比眼睛所見更暖調的顏色，例如：前景部份的紅色與橙色，將可以使其中的景物向前移，也使遠方的景物顯得更向後退。此外，也可以藉由加寬前景中的路面或河面，隨著景物的後退將後方變窄；或者也可以加高前景景物達成拉長景深的目的。這類藝術家常用的手法，都是透過增加景深的方式，使畫作更引人注目且有趣，並且使觀象產生走入畫中的感覺。

練習 9

雪徑 畫家：Jim Woods

　　雪景永遠都是令人著迷的作畫主題，尤其在陽光照耀下，雪上倒映出美麗的天藍與紫色的陰影。在這張圖中，樹木溫暖的棕色與黃色與雪上的陰影，形成簡單且動人的色彩組合與令人興奮的對比。由於知道這樣的雪景不會久存，因此畫家拍攝了這張照片預做準備，以便能根據照片完成這幅畫作。畫家將陽光照耀所形成的光斑灑滿在整條路上，而非如照片中的僅侷限在一處，因而創造出了更生動的圖案。

實用重點
- 結合使用水彩與鉛筆
- 重複出現的色彩
- 加入一個人物
- 觀察透視效果

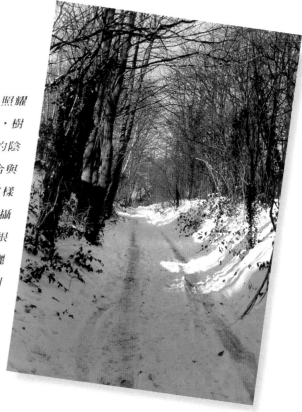

在這一部份，使用中間色調的鈷藍與靛青的混合色，然後加上幾筆的岱赭與黃赭色溫暖整體的色調。

階段 I
最初階段

■ 一開始使用炭筆速寫，畫出陰影與大部份樹木所在的位置，樹幹留待後面的步驟時再畫。留意邊坡與道路向後交集時的透視線，透視線的正確與否非常重要。然後使用藍灰色的淡彩，概略地畫出雪徑的終點處。

正確的畫出陰影很重要，如此才可以將邊坡與道路的形狀呈現出來。一開始時，先以一連串的虛線畫在右側邊坡上端與道路兩側，這對透視的正確性會有幫助。

階段 2
建立顏色

■ 根據冷藍色、暖棕與黃色所形成的對比，構成簡單的色彩組合，因此調色盤上的顏色應該維持愈簡單愈好，分別在不同的部位，運用同樣的顏色或相混合的顏色來畫。這將有助於整體構圖的一致性。

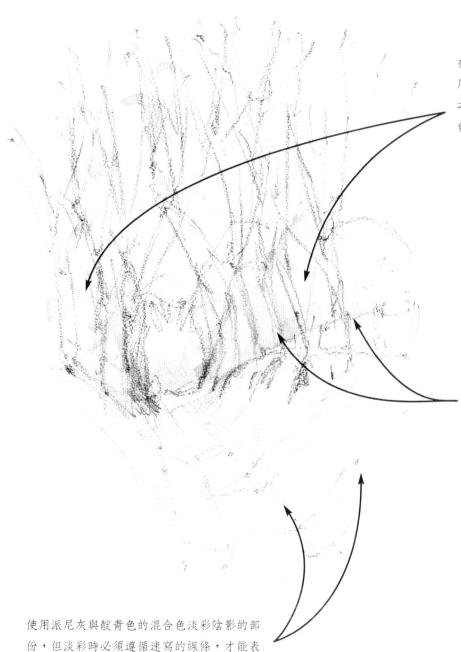

在這兩個區域中使用黃赭色，也就是之前曾覆蓋於藍灰色上的顏色。

當淡彩乾後，再用炭鉛筆畫出樹幹與位於右上的圍籬。由於在接續的階段中將加入更多的色彩，因此速寫時不必過於精確或呈現過多的細節。

使用派尼灰與靛青色的混合色淡彩陰影的部份，但淡彩時必須遵循速寫的線條，才能表現出邊坡與車道中車軌的形狀。

使用大號圓筆，根據一叢叢小樹枝的方向畫，並在其間的一些部位中留白。並運用濕中濕的畫法，在某些部位加幾筆以派尼灰與靛青色混合成的藍色潤飾。

階段 3
強化色彩

■ 接下來的階段是使用岱赭與焦赭色的混合色，將樹頂的部位概略地畫出，並隨意地在一些部位加上些法國紺青色。當水彩乾後，再次使用炭鉛筆在有必要的地方繼續補充加強速寫。

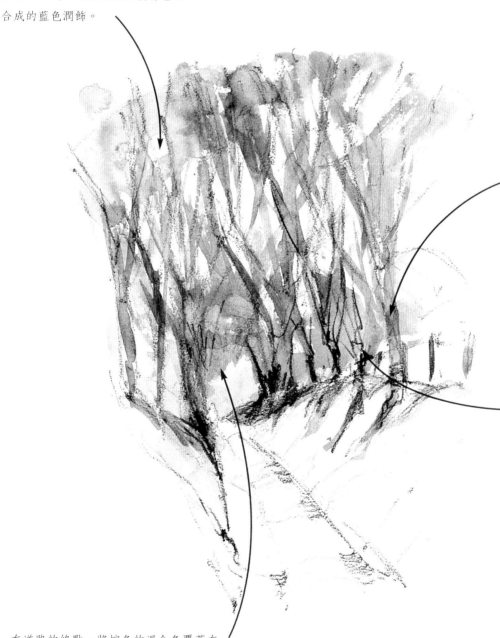

使用與樹枝相同但較濃的顏色塗樹幹的部份，待顏色乾後再上一次色，使樹形更清晰。

使用小號圓筆，以由下往上並在尾端逐漸將筆提起的筆觸，畫出由粗而逐漸尖細的小枝條。

在道路的終點，將棕色的混合色覆蓋在第一次淡彩的藍灰色上，使這一部份因為有較冷的調子而顯得向後退。

階段 4
創造焦點

■ 雖然所有的畫作都應在開始前就先
有完整的計劃，但在作畫的過程中也要
不斷地作些決定，有些決定就在最後的
結束階段。在略做休息後畫家又重新回
到畫室，並決定在道路近盡頭處加一個
如泥塑般的人物，以形成強烈的焦點。
此外，畫家也在前景中加入了些暖色，
以降低對比。

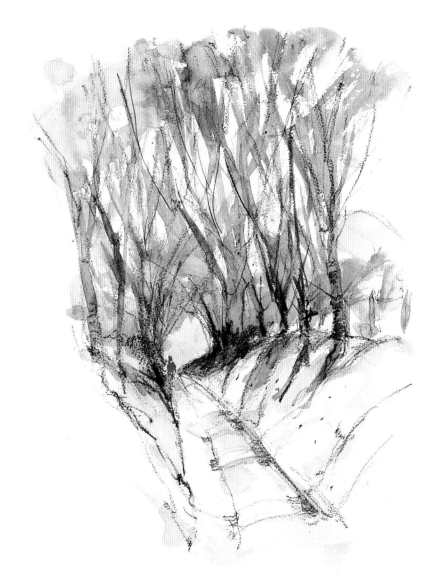

將人物放在透視線上，如此可以
確保觀眾的眼光跟著透視線進入
畫中並直至道路的終點。在畫遠
處的人物時，要避免畫出細節。
以一兩筆點出人物的主要形狀，
就已足夠。

使用炭鉛筆再加上幾
筆的速寫，強調出焦
點，並在需要的地方
各加幾筆，但切勿加
得過多。

使用更多的黃赭色來強調這個部份；
乾了後，更以岱赭色加潤幾筆以顯現
更清晰的輪廓。

使用極淡的焦赭與暗紅色的混合
色，在部份的道路與邊坡處上淡
彩，並且在藍灰色的陰影處也加幾
筆這個新的顏色。這個溫暖的顏
色，使這部份與樹因有了相同的顏
色而連接起來了。

構圖

　　不論你如何會畫，如果不懂構圖，你的速寫與繪畫就不能算是成功。在速寫時，如果將主題放置在畫紙的正中央，只會使得畫面顯得單調無趣，很難得到觀眾的青睞。不斷地想如何能使速寫的構圖展現出韻律，不僅可以吸引觀眾的目光，更引領著這些專注的眼神欣賞整幅畫作。此外，創作中更應運用多變的形狀與平衡的調子，使畫作充滿趣味性。

初步的決定

　　當你在戶外寫生時，可以四處走走，尋覓最適合入畫的景致，這也就是決定構圖的第一步。在做這種初步決定時，使用取景框〈中央裁切出長方形孔洞的卡紙〉將會非常有幫助，將取景框舉起並前後地移動，試著採用不同天際高度所產生的不同效果，究竟天空該佔大些的空間呢？還是應該留較多的前景呢？如果在著手開始作畫前，可多次親赴實地觀察，那麼就選擇一天中不同的時段去看，你會發現不同方向的光線，產生不同戲劇效果的陰影時，同時也創造出較佳的構圖。

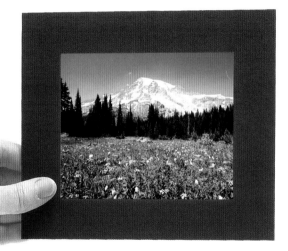

畫面構圖

　　雖然構圖並無一成不變的規則，但有些重要的提示。風景中的焦點往往都放在畫作較遠的中央位置，但應避免直接放在正中央的位置，並思考如何能將觀眾的目光吸引到焦點處。可行的方法有：由前景中田野所形成向著焦點的斜線，或由前景中蜿蜒而入的小徑。此外，在趣味點處使用最強烈的色彩與調子對比，目光自然就會被吸引過去了。但也別將所有的注意力完全集中在焦點的部位，而使得其他的部份顯得暗淡無光，不值一看。只要牢牢記住：圍繞著趣味中心進行裁切的設計，都將

使用取景框

試著用取景框找出景致中最入畫的趣味點。第一眼看中的景致未必就是最好的，此外在畫田野時，也並非永遠只能畫「水平式的」。偶爾嘗試肖像式的直立畫法也不錯。

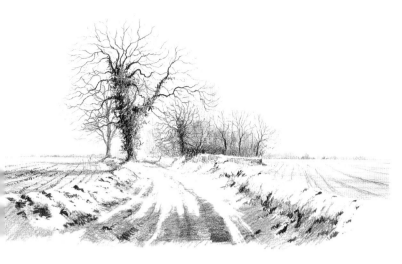

冬天的田野
前景中的道路，引領著觀衆的眼光進入畫面，直達略偏離中央的大樹處，及更遠的一群樹木區。這些樹具有將整體構圖連結起來的作用。

會有較佳的效果，這在照相時更是不變的道理。

變換不同的形狀，使正方形、長方形與圓形及曲線形成對比，並且在同一區域中避免重複使用相同的形狀。以遠方的樹木為例，雖然全都看起來像一團團的小圓，但它們也並非完全相同的。如果主要的構圖在地平線上，例如：田野中的景致，那麼不妨加入由上而下垂直的景物，例如：一棵樹或一根柱子，都可以將畫面連結起來。

使用照片作畫

如果使用照片作為作畫的參考資料，那麼就得小心，不要依樣畫葫蘆地畫；改變細節部位景物的數量，使細節不至喧賓奪主，搶走原先主題的光彩，如此更可創作出絕佳的構圖。例如：可以改變天空或葉子，以顯現不同的季節或一天中不同的時段；此外，也可以改變光線的方向，以創造出陰影與較強烈的調子對比；可以減少對整體無益的景物數量，反之，或增加景物的數量。但切勿墨守成規、永遠遵循一定的模式作畫。你可以參考橫式照片，但以直幅作畫，省略兩端乏味的景物，或增加前景與天空的方式進行。畢竟照片只是成功畫作的起始點而已。

使用照片作畫
照片不僅是作畫時的好助手，更是構圖的起點。不要一昧地完全抄襲，應該使用藝術手法使構圖更具趣味性。

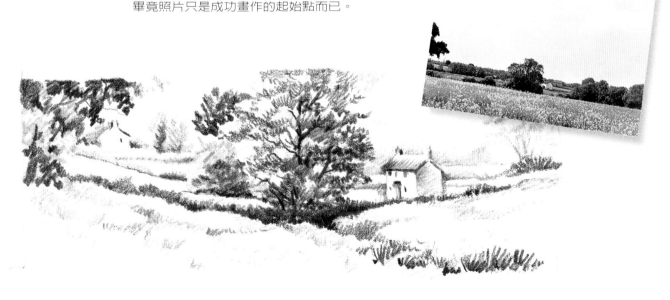

練習 IO

瀑布　畫家：Janet Whittle

當使用照片做參考時，難免有一股衝動想直接抄襲景物，完全採用相同的構圖，並將所有的景物毫不遺漏地全部畫出。但結果往往會不如預期的好。因此畫家只將照片用做為作畫的起點，採用簡單的線條概略地畫出構圖。此外，畫家決定採用較近的取景方式，使水佔據較大的空間，而將前景中的大石塊部份簡化，如此就將瀑布凸顯出來，形成自然的焦點。

<table>
<tr><td>實用重點</td></tr>
<tr><td>・找出構圖</td></tr>
<tr><td>・調子的平衡</td></tr>
<tr><td>・決定該省略的部份</td></tr>
</table>

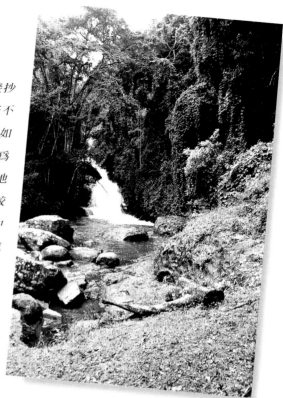

高掛的瀑布，使這一部份自然而然地成為速寫中引人注目的焦點。

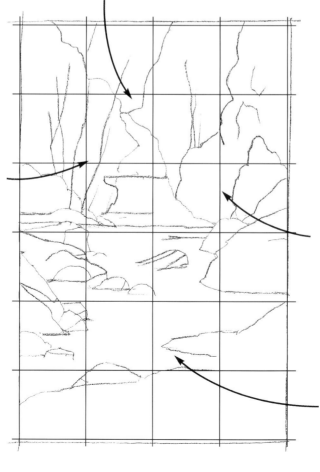

樹幹留白襯托暗面，因此只輕輕地畫出草圖，做為之後增加明暗時之參考。

階段 1
建立主要特徵

■ 在單色的素描中調子是最重要的，而構圖的成敗，則取決於是否能達到明暗調子的平衡，雖然開始階段只有一些簡單的線條，但也得先想清楚該如何處理調子。

這一部份可用中間至暗的色調與簡化的細節來表現。

畫家增加水的部份，展現大石塊呈現出倒影的景象，此外，省略了照片中所見斷落的樹幹。

使用短小且不同方向的筆觸畫出以天空為背景的樹葉。

階段 2
增加明暗

■ 為避免抹髒已完成的部份，因此由畫紙的左上端開始向右加明暗，並將樹幹與瀑布的亮面留白。如果你是慣用左手的，那麼就應該反過來由右向左畫。

樹幹與散置的葉叢部份留白。

使用HB鉛筆與變化的筆觸，畫出右側樹林與石塊的暗面，並在小灌木叢與石塊上留白。

使用小短直線表現瀑布的階層，而上端的筆觸要保持柔和，下端則要以變化的線條表現出水泡。

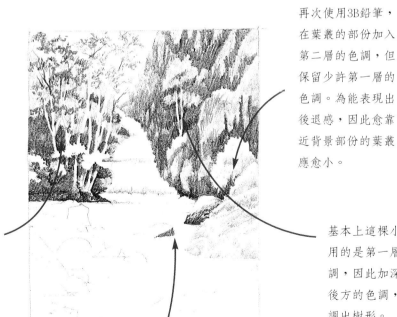

再次使用3B鉛筆，在葉叢的部份加入第二層的色調，但保留少許第一層的色調。為能表現出後退感，因此愈靠近背景部份的葉叢應愈小。

階段 3
加深調子

■ 這一階段，看到前景中一大片的空白區域似乎不斷地誘人來填滿這一部份的細節，不過最好還是先建立起畫作上方的調子結構。

使用3B鉛筆將背景樹幹與位於亮面的葉叢後方加深色調，並將此暗面下方的樹幹也略微加深色調。

基本上這棵小樹使用的是第一層的色調，因此加深樹幹後方的色調，以強調出樹形。

一旦樹木部份的色調確立後，就可以此為判斷，依據畫出石塊部份的色調。使用3B鉛筆，用力地畫出石塊陰影部份的暗面。

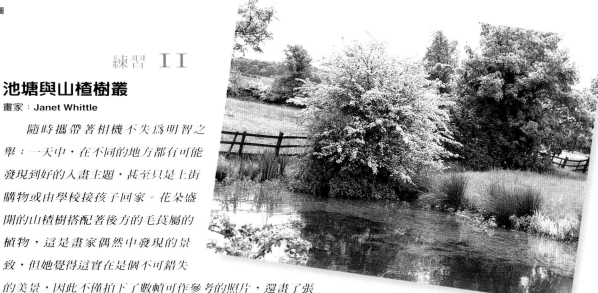

練習 II

池塘與山楂樹叢

畫家：Janet Whittle

　　隨時攜帶著相機不失爲明智之舉：一天中，在不同的地方都有可能發現到好的入畫主題，甚至只是上街購物或由學校接孩子回家。花朵盛開的山楂樹搭配著後方的毛茛屬的植物，這是畫家偶然中發現的景致，但她覺得這實在是個不可錯失的美景，因此不僅拍下了數幀可作參考的照片，還畫了張速寫。在最終的畫作中，她做了不少構圖上的改變，其中最顯著的莫過於增加了後方田野與山丘的坡度、誇張的水中倒影，與簡化大樹，使其清楚的樹形與山楂樹叢形成對比。

<div style="border:1px solid">

實用重點

· 使用粉彩筆
· 描繪倒影
· 畫面構圖
· 增加色彩強度

</div>

階段 I

選擇構圖

■ 由不同的角度分別拍攝數幀可做為參考的照片，由其中選出可激發你的靈感的構圖。雖然三組照片中的主題相同，但焦點各異：其中之一山楂樹佔了最大的面積，而另外兩組中則是水佔大部分面積。

畫家選擇了這幀山楂樹略偏離中心的照片，因為她覺得這幀的構圖較為有趣。

畫家將另一幀照片前景中的葉叢加入畫作中，以達到速寫平衡的目的。

位於灌木叢後方的景物可以增加速寫的景深，因此這部份也加入了最終的畫作中。

階段 2
架構

■ 一般市面上的粉彩筆專用紙都是有顏色而非白色，由於紙張顏色會影響塗在上面的粉彩筆的色彩，因此紙色在選擇上相當地重要。在一些粉彩筆畫中，會故意地留出些具紙張本色的區塊。粉彩筆非常均勻地塗布在畫紙上，雖然最後只露出少部份畫紙本身的顏色，但就已足夠為這整幅作品增添了幾許溫暖的光輝，反之，若為藍色或灰色的畫紙，則將使整幅畫作顯現出較冷的效果。

使用淺赭色的畫紙，使用較畫紙顏色深一至兩度同色調的粉彩筆，畫出整體構圖的主要線條。在此不要使用石墨鉛筆進行速寫，因為石墨略含油脂，而且在以粉彩筆上色時難以將石墨的線條蓋過。

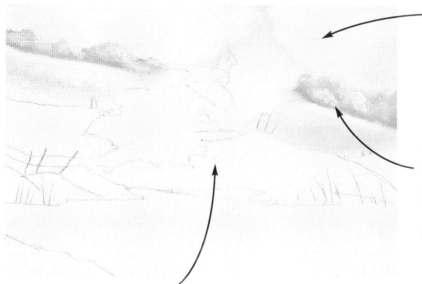

使用淺藍色的粉彩筆，由天空上端的部份開始往下畫，並用手指將顏色壓入紙面。

在背景灌木叢的部份使用較暗的紫藍色、與紙色溶合，然後再用天空的顏色提出亮面。至於田野的部份則採用淺的藍綠色。

中央的部份保留原本的紙色。雖然粉彩筆是透明的顏色，而且在一種顏色上可以很容易地覆蓋上另一種顏色，但也要避免覆蓋過厚的色彩，以免造成色彩在紙上形成色漬。

階段 3
建立色調

■ 在這一階段中可以加入些真正暗的色調，以顯現出構圖的結構。粉彩筆畫的樂趣之一就是，深色上仍可覆蓋上淺色，因此不必擔心是否用了過暗的色調。然而，當淺色覆蓋在極深的色彩上時，淺色的清晰感會喪失，而且會顯得渾濁，因此將山楂樹叢部位繼續留白。

使用暗綠色畫出右側樹的整體樹形，然後再以較淺的色調畫出葉叢的亮面。

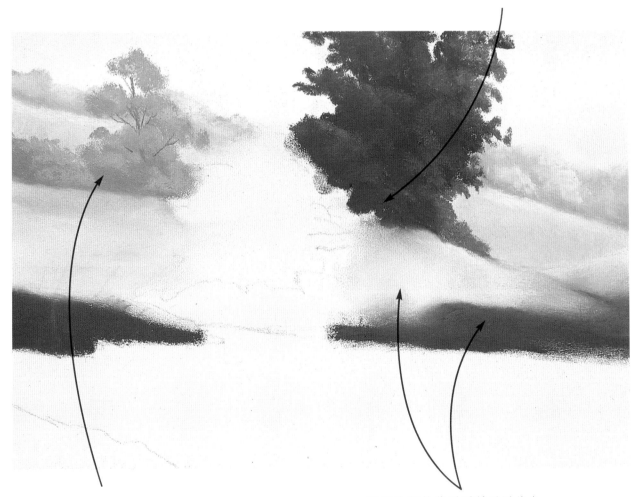

背景中的樹由於距離較遠，呈現較淺且偏藍的色調，因此使用淺的藍綠色畫樹與灌木樹籬，然後再次使用較淺的色調標出葉叢的亮面。

田野的部份使用兩種不同的色調，先塗上強烈的黃綠色，然後在其上方加些暗色調，下端也就是與暗綠色的池塘岸相交接處，使用較暗色調的黃綠色。

階段 4
處理細節

■ 在進行整幅畫作焦點的山楂樹叢前,先調整好位於其後方
樹的色調,此外,並畫入位於右側的樹與圍籬。細節的部份可
以留待之後再進行,但這也有個危險,就是當前景部份已完成
後,才進行中景的部份可能會造成已完成部份被抹糊了。

由於光線來自於右方,因此較淺的
綠色應集中在此部份。此外,在葉
叢周圍加入些天空的顏色,並在右
下方加上幾筆淺乳黃色以強調出陽
光照耀的效果。

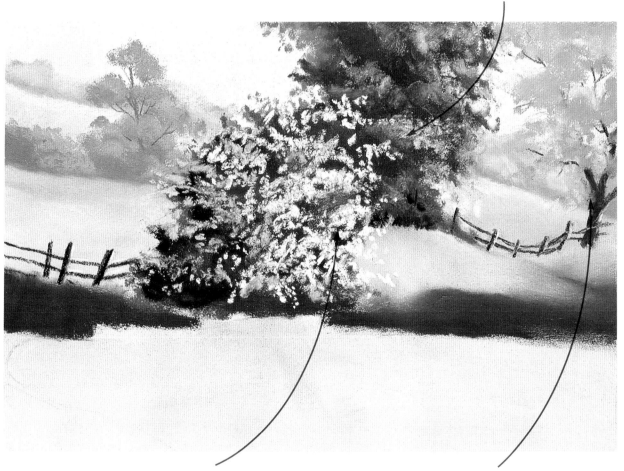

採用與其後方暗調子的樹相同的畫法,著手
畫山楂樹叢部份,但不要用綠色將畫紙塗
滿。使用淺粉紅色表現滿樹盛開的花,而在
有陽光照耀的部份則以中間色調的粉紅色表
現。在陰影中的區域則選擇使用淺藍色,使
用長短不同的粉彩筆線條表現樹的部份向前
傾,而部份向後傾的狀態。

使用與背景中的樹相同的綠色,畫
出右側較小的樹。葉叢中留些空隙
畫暗棕色的枝條。

階段 5
整合

■ 現在開始進行前景的部份,由倒影部份開始。這部份在構圖中扮演吃重的角色,在此強烈的垂直線條,可以引領觀衆的目光看到焦點的部份。

由於距離太遠,看不清楚毛茛科植物的細節部份,因此選擇較田野所用的綠色為淡的淺黃色輕輕地表示出即可。為避免抹髒前景的部份,因此手要離開畫紙來畫;這幾筆是不需要加以控制或精確描寫的。

色調與質感的對比,使速寫的中間部份展現出不同凡響的效力。

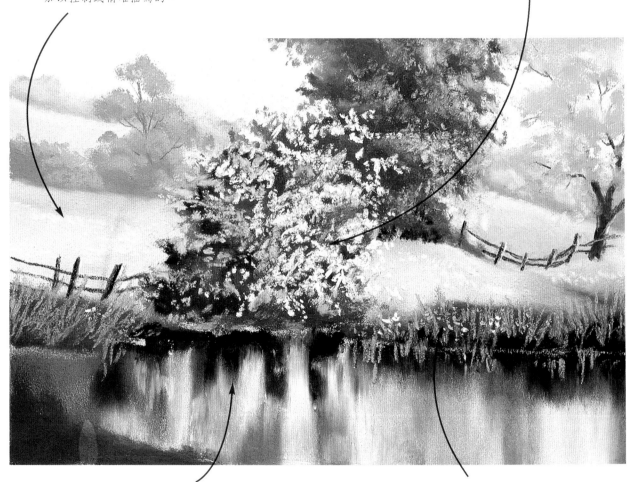

倒影的部份使用與畫實物時相同的色彩,但使用垂直的線條來表現,並用手指將色彩與周圍溶合以達柔和化的效果。

使用綠色中間調的粉彩筆尖部份,輕輕畫以表現池岸邊的茅草與草,此外,使用與盛開的花朵相同的色彩點些圓形花點。

階段 6
最後強調與潤飾

■ 在作畫的最終的階段，只要加入強調性的色彩與亮面，就將使畫作顯得栩栩如生，這是令人愉快的過程，但要仔細思考你要的究竟是什麼，以免造成畫蛇添足的反效果。如果你尚不確定該加入多少，這時不妨休息一兩個小時，再以全新的眼光來看畫作。

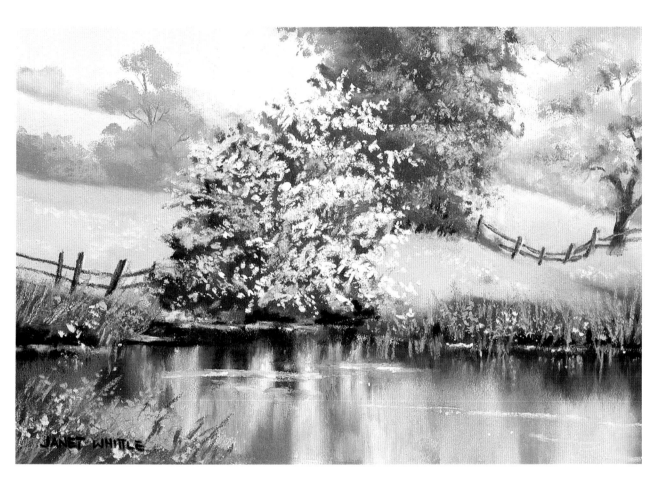

JANET WHITLE

為使倒影能更具藝術性，因此使用垂直而非水平的線條來呈現。畫些漣漪以呈現出水面。

在樹旁使用暗黃色調，並在池岸上添些小花，如此使樹木更增添了些活力，也更強調出整體畫作中陽光照耀的景象。

這一部份應該向前推些，因此用亮色調在此暗面中畫些花與葉。

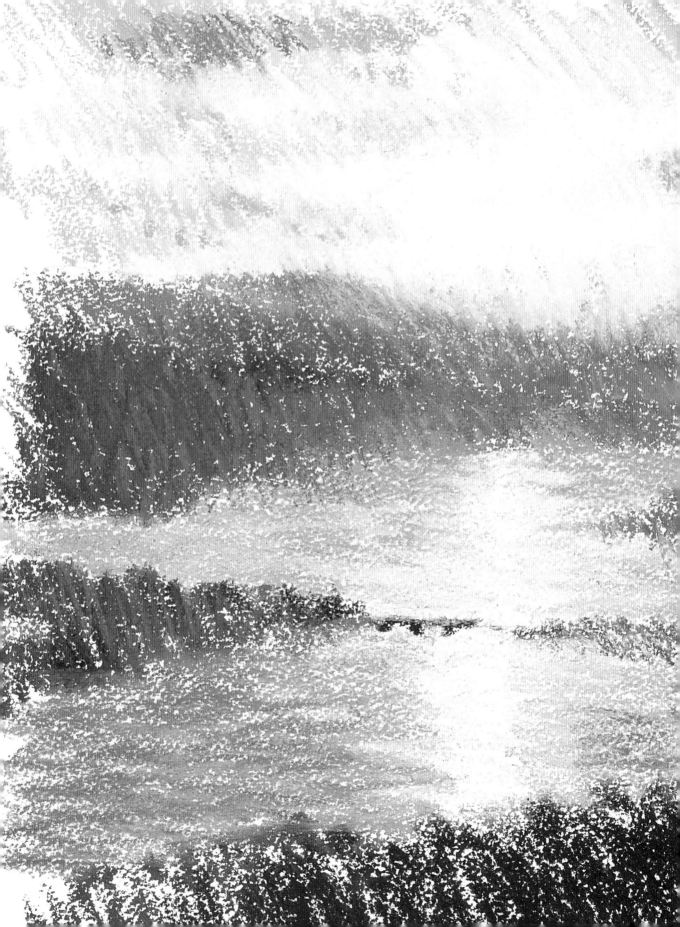

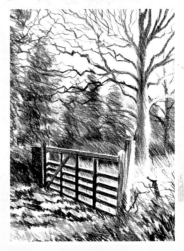

專論篇

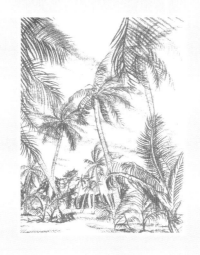

一旦熟稔基本的理論，你可能會想深入風景的專論，例如：樹木與天空或陰影與倒影。逐一步驟的示範練習，將引領你進入速寫的殿堂一窺堂奧，一旦熟練這些技巧後，你的速寫將不再是昔日的吳下阿蒙。

練習 12

棕櫚樹　畫家：Roger Hutchins

　　旅遊時，呈現在我們眼前的是不斷變化的潛在主題，景物之多有時甚至會讓人產生無法招架之感。不論景物是如何地吸引人，不要錯失其中之可入畫的精髓，只要注意到這點，就可以掌握要畫什麼，以及決定以何種觀點來畫。在景物中搜尋不同的形狀與圖案，自然地就呈現出了趣味的構圖。在這個例子中，傾斜的棕櫚樹形成許多有趣的三角形，提供構圖的穩定感，而葉片垂下的角度又平衡了整體的構圖。此外，葉片更是造成速寫動感與戲劇性的主因。蠟筆是表現這種主題的絕佳畫材，因為可以運用蠟筆的側面，快速且大面積地建立色調，並且可以用蠟筆的尖端畫出各種不同粗細的線條。

實用重點
- 辨認隱藏的形狀與圖案
- 使用蠟筆以寬大的筆觸來表現
- 表現出動態
- 色調與線條的平衡

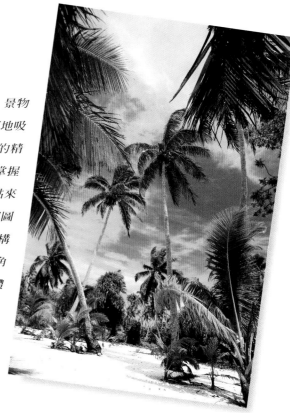

　　這兩棵主要的樹形成了個近乎等腰的對稱三角形，因此如果將樹的延長線相交，則更容易決定樹的角度。

階段 1
架構

■ 位於中央的三角形是整體構圖的關鍵。要找到這些隱藏著的形狀，不多加練習是不可能做到的，不過一旦學會這個技巧，繪畫對你而言就容易得多了。一開始就使用蠟筆而非鉛筆，因為石墨與蠟筆是無法混合的。至於最初畫的底稿，不用時可以用軟橡皮擦拭除。

輕輕地畫一條垂直線，經由比較左右兩邊，也有助於找出樹的角度。

這條垂直線與視覺線相交於沙灘最邊緣的位置處，也就是兩樹相距最遠的位置。採用低的地平線強調出高聳的棕櫚樹，與極度飽和的熱帶天空。

階段 2
樹木的配置
■ 逐步地建立樹木的底稿。如果不將直線畫得很直,更可以顯現棕櫚樹自然的姿態,此外,運用長線條可以更自然地表現出下垂的弧線,因此應以手肘為圓心來畫,而不應只是彎曲手腕來畫。以這樣的方式所畫的線條,看起來會更結實且有自信,此外,手也較不容易抹到蠟筆。將畫紙反轉,以向內彎曲的方式畫線,有助於畫出明確的曲線。

一旦將主要的樹速寫出後,就可將此做為其他景物比例與角度的基準。由左側下垂的葉片的角度,除了可以由假想葉片中脈與樹幹相交的位置來查核外,也可以經由與旁邊的葉片相比對而知。畫愈多的景物,就有愈多參考點。

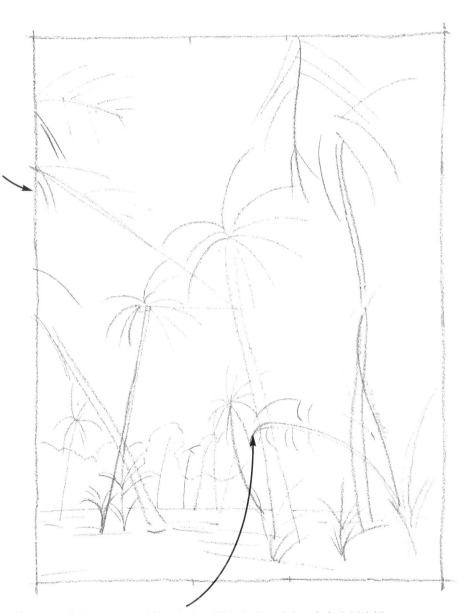

前景中淺色調的葉片,恰可碰到最遠一棵樹的樹幹。將整棵樹向右移,因此只會與右側的樹有交疊。如此不但會有較佳的景深,且可以由前景中下垂葉片的輔助,引領觀眾的目光看到整幅的圖畫。

階段 3
增加調子

■ 使用蠟筆的側邊表現天空的色調；然後用手指塗抹，使色彩溶合並柔和化。但並不須要將所有部位的調子都溶合，因為柔和與粗糙的筆觸間的對比不但可以增加趣味性，也可以表現出質感。至於沙灘上的陰影部位應保留飛白，因為蠟筆筆觸無法填滿紙上紋路的部份，有助於展現出沙灘上自然的反光。

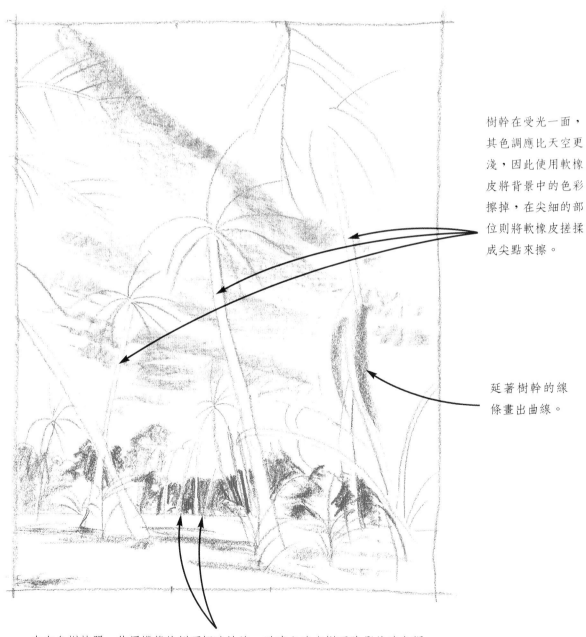

樹幹在受光一面，其色調應比天空更淺，因此使用軟橡皮將背景中的色彩擦掉，在尖細的部位則將軟橡皮搓揉成尖點來擦。

延著樹幹的線條畫出曲線。

在白色樹幹間，使用蠟筆的側面概略地塗，以建立遠方樹下陰影的暗色調。以不同的角度採用短且強的筆觸來畫，可以留下小範圍淺色調的區域，以表現出形式與質感。

階段 4
建立樹叢

■ 要表現出樹形與質感，最佳的方法就是採用環狀明暗法，也就是在圓筒狀的樹幹上畫弧形的短線。當弧形短線逐漸畫往底部接近眼睛的高度時，由於樹的圓形「切片」看起來愈靠近邊緣，因此弧線就要愈趨平緩。這種暗示性的透視法使樹木更具三度空間的立體感。

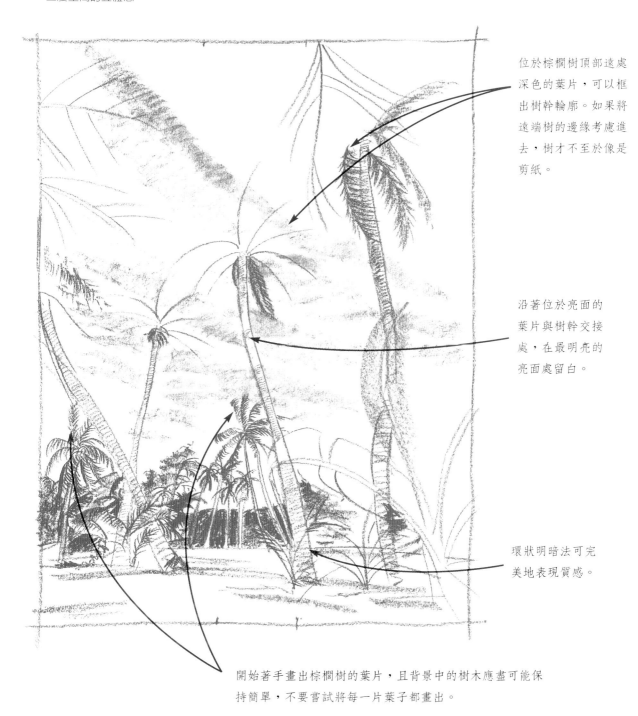

位於棕櫚樹頂部遠處深色的葉片，可以框出樹幹輪廓。如果將遠端樹的邊緣考慮進去，樹才不至於像是剪紙。

沿著位於亮面的葉片與樹幹交接處，在最明亮的亮面處留白。

環狀明暗法可完美地表現質感。

開始著手畫出棕櫚樹的葉片，且背景中的樹木應盡可能保持簡單，不要嘗試將每一片葉子都畫出。

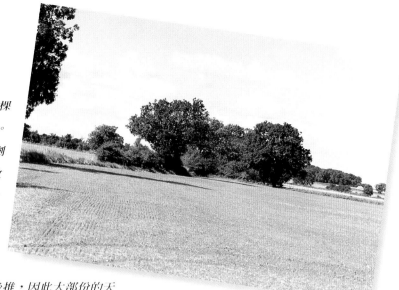

練習 13

麥田中的樹 畫家：Janet Whittle

　　這是一個非常簡單的景緻，那棵枝繁葉茂的大樹就是最誘人的主題。但以構圖而言則尚缺乏結構與戲劇性，因此畫家決定將自然景觀略做改變以增添其震撼力。畫家增加了左方線條的傾斜度，以便能將觀眾的眼光引領看到樹叢區，此外也將樹木投射出的陰影以較偏正面的影像呈現。又將樹向後推，因此大部份的天空被裁切掉了。你應該不斷地思考如何移動景致中的物體，達到以較誇張的手法表現前景中的景物以增加趣味性。

實用重點
· 簡化葉叢
· 創造引人的構圖
· 創造前景中的趣味性

階段 1

找出主要的形狀

■ 首先一定要找出樹的主要形狀。或許將眼睛瞇起，避免看到太多細節。

畫出樹木部份的底稿，但要注意比例的問題，這點不妨由圖案中尋找暗示，例如：小樹與大樹樹形相交部份的位置。

樹木所投射出近乎水平的陰影與樹形成面對面、且較淺薄的斜線，形成照片中前景的生動圖案。

眼睛慣常延著傾斜的線條看，因此由前景中的斜線引領觀眾望向焦點。

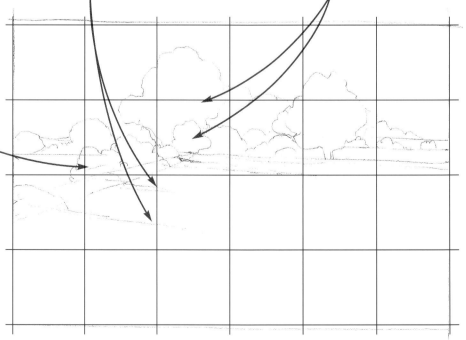

階段 2
增加調子

■ 一開始就要思考哪些景物可以省略，以及如何省略。在進行風景速寫時，你所看到的一定比須要畫入畫面中的多。你可以視天空為同一部份，因為如果過度地強調雲朵，就會轉移了注意的焦點，在這幅畫中那群樹是焦點。

使用HB鉛筆，以斜線畫出遠方樹叢的明暗。變化樹木左側的線條長短，以表現出葉叢受光照射的景象。

使用長斜線在天空中畫出明暗，以展現動態的構圖。但要盡可能的保持簡單，以便與樹木部份的複雜線條形成對比。

使用HB鉛筆，畫出小灌木叢陰影部位的暗面，並畫出左側樹木的暗面。

階段 3
建立外形

■ 像這樣的大樹都是由許多濃密的葉叢所構成的，也就是由一系列小的形狀結合共同構成主要的形狀。因此要試著辨識出葉叢，並觀察這些葉叢在移動的光影中展現出的清晰輪廓，但也不要只見秋毫不見車薪地忽略了主要的形狀。

在右側樹木的部位加入明暗，但樹幹部份留白。注意光線來自於左方，因此暗面將集中在右側。

將橫跨在田野上的陰影拉出，並以小斜線表現草生長的狀況。但是愈遠處的斜線要愈短。

簡化後方的灌木叢，使樹木被陽光照射的邊緣可以更向前凸出。

階段 4
強化調子

■ 在處理前景之前,要先將樹木區域的色調對比先建立好。一旦構圖中主要的元素都確立後,前景的處理方式就較容易決定了。此外,由上至下的方式來畫,則可避免自己的手抹髒畫作。

使用3B鉛筆,進一步表現大樹的形式與質感,此時在樹的上部,尤其是位於左側的樹,以短且銳利的線條表現。

牢記光線的方向,畫出背景灌木叢暗面的明暗。

使用9B鉛筆,表現樹基部較濃暗的陰影。

在小灌木叢中加入中間色調,但上端的部份仍留白。

階段 5
前景

■ 此時,你可以開始考慮前景的部份要加入多少的細節與調子的對比強度。要使構圖生動,就要繼續以斜線與曲線表現,田中一畦畦的田間線與陰影線交錯,而曳引機的車輪軌跡又與田間線交織。

運用斜線畫出田中的陰影,如此將更確定能引領觀眾的目光看到樹木區。

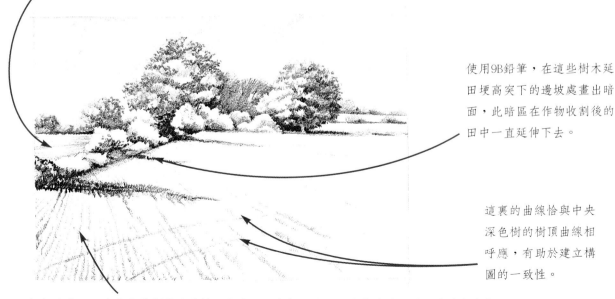

使用9B鉛筆,在這些樹木延田埂高突下的邊坡處畫出暗面,此暗區在作物收割後的田中一直延伸下去。

這裏的曲線恰與中央深色樹的樹頂曲線相呼應,有助於建立構圖的一致性。

輕輕地畫出田中作物收割後的殘株,由後方向前畫,並且繼續往前時也要不斷地加大行列的間距。用近乎垂直的小短線,畫出往田野中逐漸褪去的曳引機車軌的痕跡。

先用HB鉛筆,然後換
3B鉛筆,在作物收割
僅存殘株的田中,加
重並加寬曳引機車軌
所留的痕跡,在前景
中加上影線。以均等
的線條來畫,逐漸深
入田野時線條也就逐
漸模糊至不可見。

使用HB鉛筆在大樹的中
央部位加入中間色調的
影線,以降低色調對
比。這一部位由於先前
明暗對比太強,因此顯
得有些「跳動」。

使用HB鉛筆加入中間色調
的陰影。

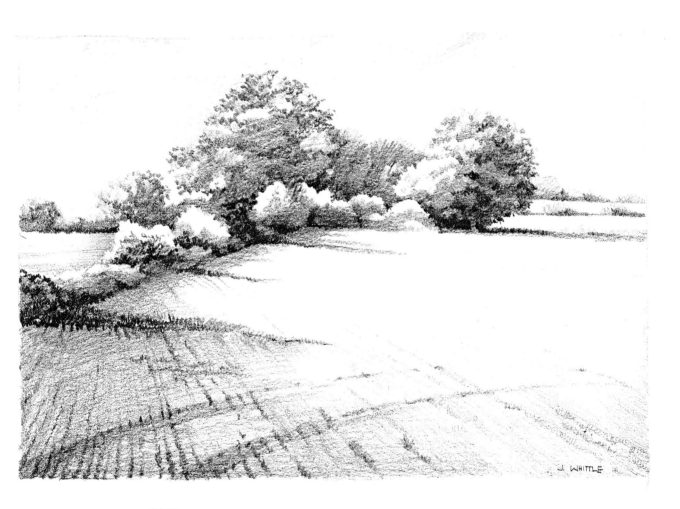

J. WHITTLE

階段 6
最後的潤飾

■ 當速寫進入這一階段時,向後退以距離約一公尺〈三英尺〉的遠近欣賞,並決定
是否有必要做些修飾的工作。在這幅速寫中,畫家在最靠近前景的部份加入了中間
的色調,以及左側的陰影,以提升陽光照耀的效果。

練習 14

樹與柵欄門 畫家：Francis Dowden

在冬季或初春時作畫將可以學習觀察樹枝幹的結構。對結構有深入的瞭解，是畫枝葉茂盛的樹很好的練習。沒有葉子包覆的樹，對畫家而言是一種挑戰。仔細研究枝條、觀察粗細、如何由樹幹中長出，以及長出後向下與向後彎曲的情形。為避免這種對稱的圖案會使畫作顯得過於呆滯，因此加入了不同視角中的元素，例如：柵欄門與前景中的坡地。這不僅引領觀眾的眼光看到中央的焦點部份，也為作品中加入了動感。

<div style="border:1px solid">

實用重點

· 觀察樹木枯枝形狀
· 圍繞著中心焦點構圖
· 使用彩色鉛筆

</div>

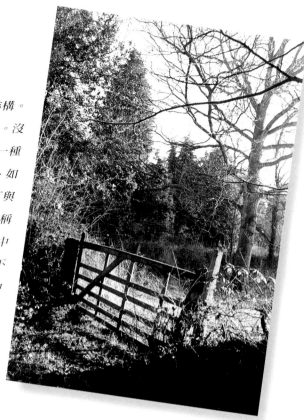

階段 1

基本的形狀

■ 運用格子定出速寫中大型元素的位置與角度。速寫出主要枝條與柵欄門的底稿，要特別留意負面的形狀與每樣景物粗細的一致性。

畫枝條時要特別地留意。往往最容易犯的錯誤就是，愈遠離樹幹的枝條反而愈粗。

作畫時要留意枝條間露出的負面形狀，因為這有助於確定所畫形狀的正確性。

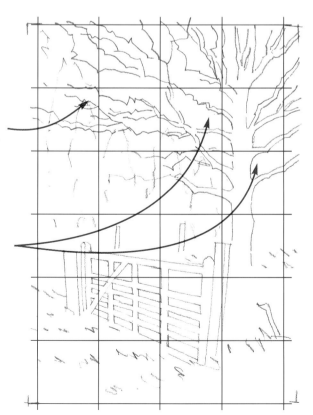

不斷地用格子比對的方式，確定所有主要元素位置的正確性。在構圖中若出現任何錯誤的物件，在這個階段中都可以很輕易地擦掉並作必要的修正。

階段 2
底色

■ 現在可以開始進行著色。首先是用檸檬黃以斜線
來畫，表現出畫中陽光照耀的效果。然後在樹上加入
深紅色的線條，其次，樹下的草地部份則用青藍色與
黑色線條來表現。

天空與柵欄門
都將以其他純
色著色，因此
在此階段中仍
留白。

用黑色建立枝
條的輪廓。

以岱赭色鉛筆畫
門欄間的部位，
以與林區的暖色
調相呼應。

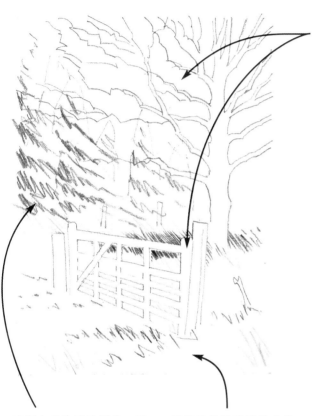

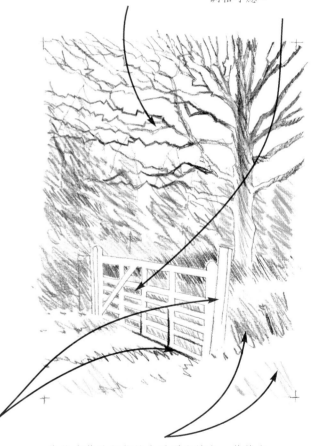

速寫中畫陰影的線條，應
採用一系列的斜線。整幅
畫作中，鉛筆的部份都必
須保持固定的水平與垂直
的線條來畫，而非二選一
的方式畫。這不僅使畫作
有一致性，並可以產生活
潑的動感。

檸檬黃的線條增添畫作
溫暖與生氣感，不論之
後要變化為其他任何的
顏色都可以再覆蓋在這
層色彩上面。

開始為柵欄門
上色。主要的
門欄處先塗上
檸檬黃，然後
用黑色畫出清
晰的陰影。

為能在草的部位結合呈現出鏽色、黃綠色
與藍綠色，因此在黃色的草地上覆蓋上岱
赭色。然後用鈷藍色鉛筆以稀疏的線條表
現背景部份。不過仍要保留不少的留白。

階段 3
色彩的建立與溶合

■ 你可以在一幅作品中使用色鉛筆，運用差異極細微的色彩，利用色彩間無法完全覆蓋的特性建立半透明層次。當大部份的色彩建立以後，就可以經由加深色調的方式強化建立速寫的景深。這時要小心不過度用力地畫，色彩也不要塗得太濃厚，因為一旦將色彩塗到飽和狀態，就很難再溶入任何的色彩了。

使用岱赭色與黑色，採稀疏的短斜線強化主要的樹木。在鉛筆線間透露出些許的黃色，以展現樹的活力。此外，在背景的檊樹區加入暗紅色與翠綠色。

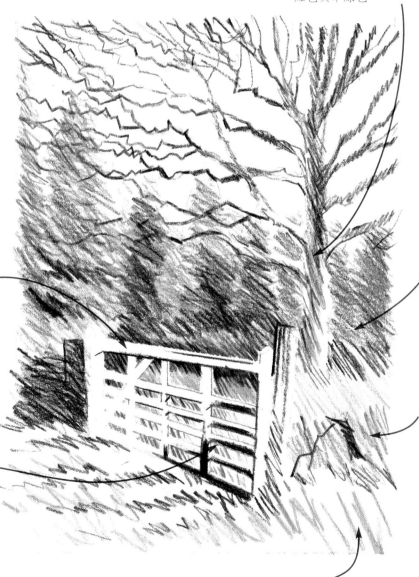

為能強調柵欄門的邊線，使用一張卡片做輔助，由柵欄門柱的任一邊塗背景林區的部份。這張卡片的做用，是柵欄門柱的遮蔽也是模板。

使用岱赭色與翠綠色，小心地建立柵欄門柱間空隙的部位。並用黑色強調出草上的陰影。

在紙上隨處留下鮮明閃爍的飛白。

使用岱赭色、青藍色以及翠綠色覆蓋在檸檬黃上，並以稀疏的影線，表現林區的色調。注意當色彩彼此交疊或畫到留白處時，如何重疊出新的色彩。

刻意以具方向的影像線條，以及使用不同的色彩，都有助於形成動線，鼓舞觀眾的目光圍繞著欣賞整體景致。

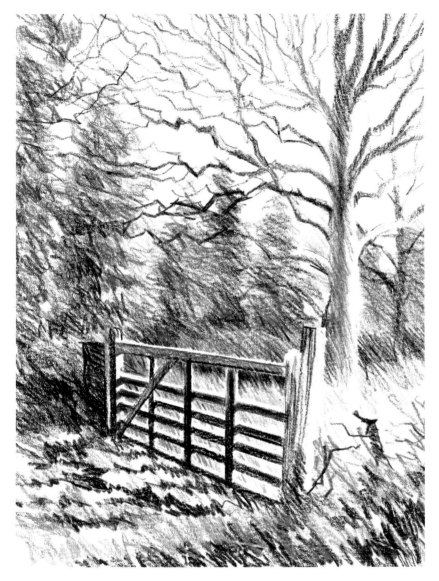

階段 4
增加細節與最終的融合

■ 在現有的樹上再加入網狀的大枝幹與細枝條,可為作品添加最終的細節與寫實感。變化枝條生長的方向,細小的枝條可以向後、彎曲或交叉與交疊的生長。這些枝條必須由背景中突顯出來,因此使用較深的色彩,如:黑色或靛青色,並用相當重的力道來塗,此外,筆尖也必須隨時保持尖銳。至於遠方樹木較柔和的部位,則可以使用較輕的筆觸與鈍的筆尖。如此形成較淺的色調,就可與樹下的矮樹叢結合。

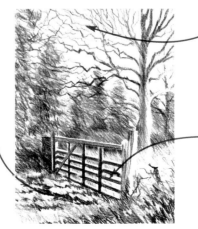

用黑色在枝椏上畫出細節

使用較圓且軟質的黑色鉛筆,來回在地面上以影線畫出前景中柵欄門的陰影部份。

柵欄門上深色調陰影與白色亮面對比存在,使這一部份成為整幅作品最初的焦點。目光由柵欄門的右側被導引向上看到大樹處。

陰影與倒影

　　陰影與倒影不僅在風景速寫的構圖中扮演重要的角色，在彩色繪畫的色彩計畫中也很重要。唯有當主題中有水時，倒影才會出現，但所需要的水並不一定是個大湖：小水坑中的倒影，對增加作品的趣味性與氣氛上也都相當有效。陰影也可以表現出大地起伏的狀態，因此要遵循大地凹凸有致的景致，而不要一概以平地視之。

陰影

　　如果你想將速寫進一步畫成完整的畫作，那就準備一張照片做為參考吧！陰影部份的色彩也會隨著一天中不同的時間而不斷改變顏色，因此可以在作畫開始階段就將陰影部份的顏色畫上，或者先加以記錄，如此畫作中的陰影部份才能保持一致性。你總不希望畫作中有部份的陰影是屬於上午，而另一部份是屬於下午的吧！

　　陰影的顏色受兩個因素影響，其一是陰影投射地面的顏色，其二則是光源。例如：雪地上的陰影，由於白色的雪映照了藍色的天空，因此通常都是濃烈的藍色。在草地上的陰影，由於可以反射天空的能力有限，因此同時呈現出藍色與綠色，也因此使得整體呈現出的色調較有陽光的部位為冷。陰影的顏色可以誇張表現，使畫作更具震撼力：你可以使用較多的藍色與淡紫色，在冷調子的陰影中加入一些溫暖的色彩，反之亦然。

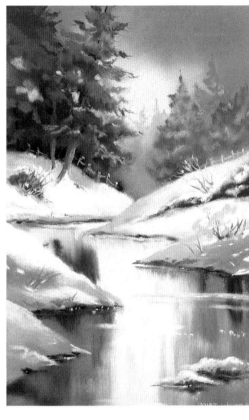

雪上的陰影
畫家以誇張的色彩表現，使淡紫色不但溫暖了藍色的陰影，也溫暖了水中的倒影。

草地上的陰影
陽光由右側照著樹，因此在左側投射出橫越草地並略帶灰調的陰影。

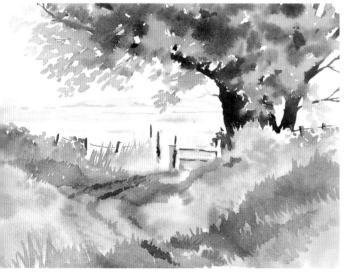

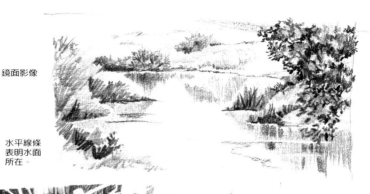

鏡面影像

水平線條
表明水面
所在。

倒影

　　由遠處看靜止的水面，會產生與上方景致完全相同的鏡面倒影，但你若將倒影忠實地畫出，那麼將會失去水平面。因此可以採用較柔和的色彩或模糊的線條，也可以考慮加入一至兩條的水波，或在水面上漂些落葉，都可以表現出水面。當倒影非常靠近你時，水中淤泥與砂石的色彩清晰可見，因此在畫水中船隻或石塊的倒影時，不妨也混入些水底的顏色。

鏡面影像

散亂的倒影

刻畫水面

具反射能力的流水表面閃爍，因此會將倒影以意料不到的方式反射，反之，靜水上所呈現的則是強烈且完整的倒影。

鏡面影像

縱然水面中所呈現的是鏡面影像，但可用藝術性的手法將靜止水表面模糊化。

　　當水面上有波紋或小水浪而破碎不完整時，在水面不同的角度都會形成反射面，倒影也出乎意料地散落各處，可能向上；也可能向下。這樣破碎的倒影創造出令人激賞的效果，不過這須要多觀察，並有相當程度的簡化。如果是當場寫生，那麼就嘗試畫出那樣的效果，而不必鉅細靡遺，可以運用破碎的線條或乾擦筆法，且不斷變化邊緣的筆觸，時而柔和；時而銳利。如果是參考照片作畫，千萬不要妄想臨摹出每一細小的水波波紋或細微光影的變化。太多的枝微細節只會犧牲了整體風景畫中最重要的動感。

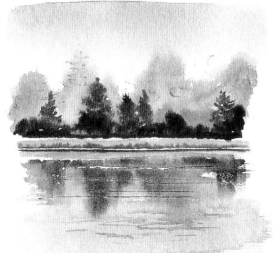

練習 15

江河夕照 畫家：Michael Lawes

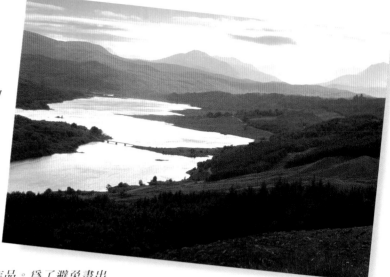

我想少有人能不被夕陽絢麗耀眼的色彩所迷惑，更無法理解夕陽如何能將普通的景致轉換成一個全新且具魔力引人的景象。但對畫家而言，日落確是非常具挑戰性，不僅因為美景如曇花一現而難以用速寫當場捕捉，並且容易引發藝術家多愁善感的情緒，最後也只能畫出些陳腔濫調的作品。為了避免畫出陳腔濫調的作品，畫家運用力量飽滿且豐富情感的蠟筆線條來表現，而不採取塗抹色彩使之相互溶合的方式，使速寫不僅生動且呈現出現場感與動感。畫家使用了水彩專用紙，藉由紙質的粗糙表面自然地將筆觸截斷，在紙上留下小且閃爍的飛白。

實用重點
- 使用表現性蠟筆筆觸
- 創造表面的質感
- 色彩的統一

階段 1
架構

■ 首先使用鉛筆打稿，線條要盡可能地輕，因為石墨中略含油脂，會將覆蓋其上的蠟筆排開。然後使用兩種不同色調的橄欖綠，概略地畫出暗綠色的地。這個暗面提供了畫作的完整性。

以斜線畫出影線，但略微地變化筆觸，使一些線條較其餘的為直。

在這片相對較亮的區域中加入數筆的暗綠色，以呈現出小區塊的陰影。

在最初的階段最好不要塗滿紙紋，否則難以在上面再覆蓋上其他的色彩，因此筆觸間距應較寬且輕。

階段 2
建立亮色調

■ 暗綠色提供一個基調協助決定天空與遠處山丘的色彩。如果由最誘人的紅色
與黃色開始，你可能就犯了錯誤，因為除了這些顏色與白紙之外，就沒有其他
可供判斷的依據了。根據色彩與色調之間相互的關係做為繪畫時的判斷，是非
常重要的。

在此使用真正強烈的紅色也無須膽怯，因為隨著
畫作的進行仍然可以修改這部份的色彩。將紅色
與綠色略微重疊，使這兩部份連結起來。

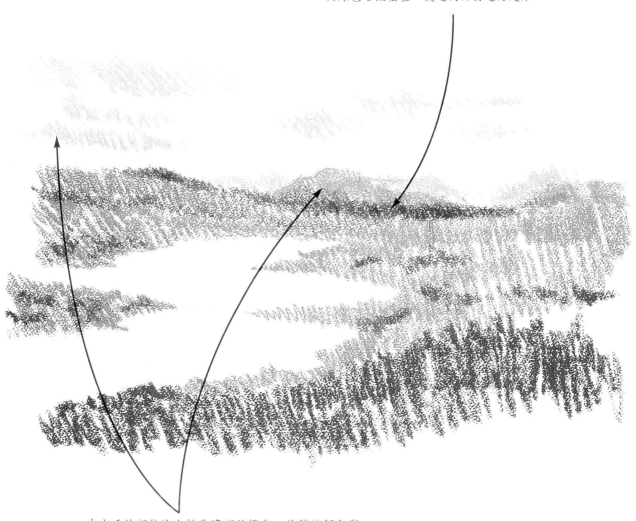

在山丘的部位塗上較為濃密的橙色，並將這個色彩
用於天空，但以較輕且寬鬆的線條表現。

階段 3
為天空與湖泊上色

■　現在基本的結構都已就定位，色調與色彩也已建立，因此可以進行天空與湖泊部份的上色，此
時將使用到檸檬黃色與幾筆橙色，但太陽與其倒影的部份則仍留白。畫畫時千萬不可只畫局部；應
將整體畫作視為一體，在前景的部位加入更多的色彩與色調，以便與鮮明強烈的色彩取得平衡。

在山丘的部份塗一些畫天空時的淡黃色，使原本
的色彩與淡黃色略微地溶合。一種色彩覆蓋在另
一種顏色上所產生的溶合，比用手指塗抹製造出
的溶合，能創造出更令人激賞的效果，也不至於
有乏味或色彩推移、模糊不清的狀況。

運用短的橙色線條約略地表現出雲朵，並在
天空的頂端也塗些橙色，並且變化筆觸，使
線條之間的距離有些較遠、有些較近。

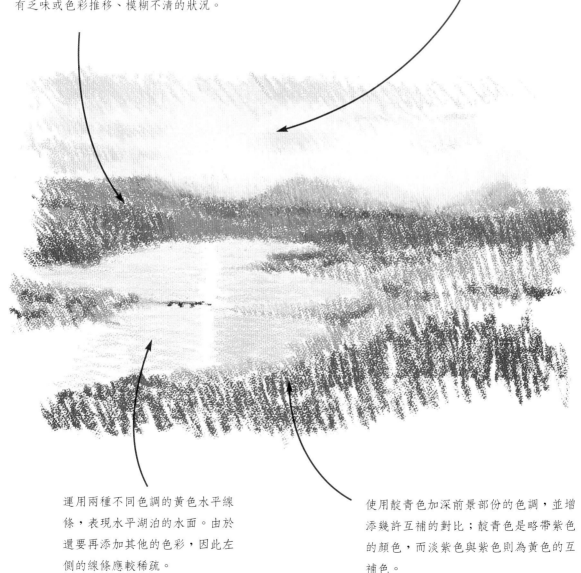

運用兩種不同色調的黃色水平線
條，表現水平湖泊的水面。由於
還要再添加其他的色彩，因此左
側的線條應較稀疏。

使用靛青色加深前景部份的色調，並增
添幾許互補的對比；靛青色是略帶紫色
的顏色，而淡紫色與紫色則為黃色的互
補色。

在原本的色彩上覆蓋上其他的色彩，創造出在色光原理上更生動活潑的效果，這是使用單一色彩所不能相比擬的。

在一片綠色中加入數筆天空中的橙色線條，有助於將此二部份結合起來，此外，也使中景至背景間的轉折降低了。

運用強烈的橙色水平線條以呼應天空雲朵的橙色。

要使遠方的山丘在空間上產生更往後退的效果，可以運用靛青色厚重地塗在這部份，以建立濃烈的色調。

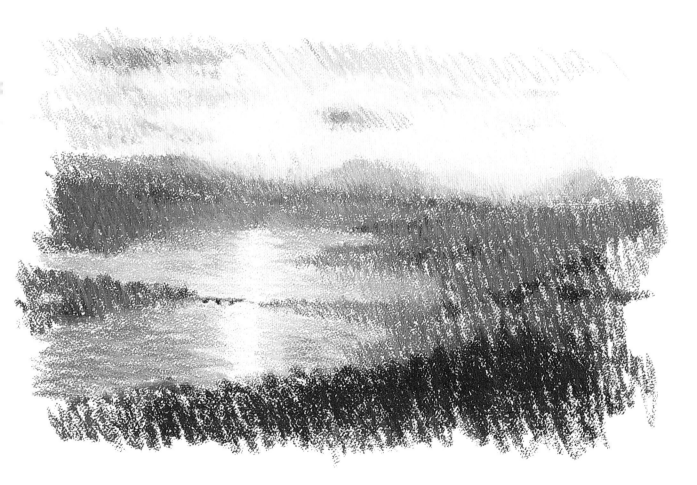

階段 4
整體的連結

■ 加深前景部份的色調，使前景部份更向前移，以創造出更佳的空間感。要使構圖統一的最佳方法，就是色彩間要能相互「呼應」，這可藉由在地面的部份添幾筆與天空相同的色彩而達成。

▲ 運用粉彩筆側面可將大面積的部位塗上單一的色彩。使用這種畫材時,要小心保護畫作,因為這種畫材極易碎裂並造成污漬。

▲ 融合時,手指是好用的媒介,此外也可用來變化色調的濃度,如上圖所示,用於創造空間透視。

▲ 運用粉彩筆的側面,且在畫的過程中不斷改換角度,就可以獲得如上圖般粗細不等的線條,這對表現流水非常有用。

▼ 粉彩筆粉質的特性,使這種畫材極易將多種色彩溶合。此處葉片的質感就是經由粉彩筆的塗抹造成的。

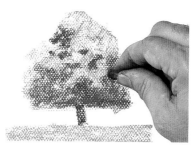

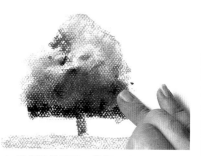

▲ 要使邊緣柔和、模糊、或進行修飾,可用手指、畫筆、碎布、或紙筆進行色彩的融合。

粉彩鉛筆

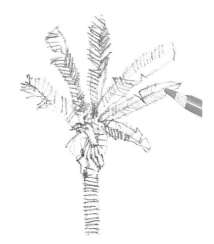

▲ 粉彩鉛筆是將硬質之粉彩筆包覆於木製筆桿中。當你要在硬質或軟質之鉛筆畫中加入細節時,使用這種鉛筆來畫線條是最理想了。要削尖粉彩鉛筆時,適用傳統的削鉛筆機或美工刀。

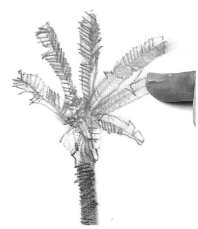

▲ 使用手指或碎布塗抹線條,可以使線條柔和並使色彩融合。

硬質粉彩筆

▲ 硬質粉彩筆通常都做成正方體,使用銳利的美工刀可以加以削尖了再用。此外,也可以使用筆的邊緣處畫線條、不同的筆觸和長線條或點。

使用固定噴膠

固定噴膠會在畫作表面留下一層不光滑的樹脂，這層表面不僅覆蓋在上面，而且也將易脫落之色彩固定在紙面。因此一般使用於炭筆畫與粉彩速寫。固定噴膠有噴霧罐裝，以及一般罐裝，後者將需要用到唧筒將固定膠噴出，也可使用噴霧器，但要小心不可噴到臉與衣服。

▲ 當使用側面時，蠟筆可以創造出各種不同質感的線條；然而，蠟鉛筆所畫的線條則較細緻。

彩色鉛筆

▼ 運用彩色的影線與交插的線條表現出不同濃度、色調與質感。由遠處欣賞時，同時使用兩種色彩畫的相近的部位，將呈現色彩溶合後的單一色彩。

蠟筆與蠟鉛筆

▲ 使用蠟筆的側面，可以畫出大區塊的單一色彩。

粉蠟筆

▲ 粉蠟筆可以是不透明的、半透明的、也可以是透明的。可用於畫細緻的線條，也可以創作具質感的筆觸。

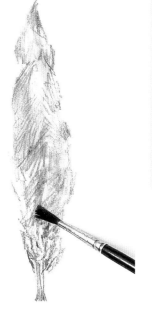

▲可以使用橡皮擦進行修正、創造特殊的調子或質感的效果。此圖中則是用橡皮擦創造亮面。

◀ 在彩色鉛筆畫的線條上用水加以淡彩，也就是運用濕中乾的畫法，可增添畫作的景深。

▲ 粉蠟筆的一致性，是創作刮除技法製造特殊效果最理想的畫材。如圖所示，運用美工刀刮出草的葉片。

水彩紙

水彩紙是屬於織造紙、非酸性，且通
常為白色。依不同的厚度與表面質感，
可分為三大類：粗糙、冷壓〈也就是一般
稱為稱NOT的紙〉及熱壓。一般機器製造的
水彩專用紙都相當便宜，但一但遇水後就會
扭曲變形。模造製的紙則較耐用但易扭曲變
形。最好，而且也是最貴的紙—那就是手工紙。

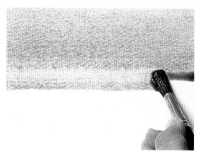

▲ 這種上色與漸層上色類似，只是在過
程中改用乾淨的畫筆沾上不同的色彩繼
續上色。這是製造落日夕陽效果最佳的
方式。

▲ 使用面紙製作提亮的效果。可以運用
於錯誤的修正或製造特殊效果，例如描
繪蓬鬆柔軟的雲朵時，即可應用。

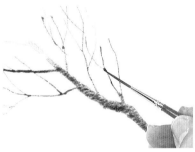

▲ 線筆是有著細長筆毛的畫筆，是理想
的畫樹木枝條的筆。

▲ 將沾上顏料的畫筆塗在已潤濕的紙
上。隨著底層濕度的不同，這種技法造
成色彩的流動與溶合的程度也略有差
異。

▲ 除去畫筆中多餘的水份，然後在畫紙
上以乾擦法畫。運用這種技法時，最好
使用短毛畫筆。

▲ 畫筆沾遮蓋液塗在要保留的部位。遮
蓋液的塗佈可以用畫筆、鋼筆或手指。

紙的鋪平法

大部份的紙張吸水後都會膨脹。因此使用濕性畫材如水彩作畫前，應先將紙張鋪平處理，以免膨脹扭曲的紙成為作品的敗筆。

1 先將紙平放於紙板上。

▲ 遮蓋液一旦乾了，就會排斥水性顏料，因此可以達到保護下層畫面、不被顏色覆蓋的效果。

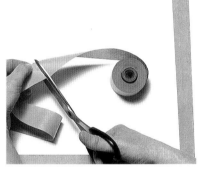

2 測量並剪下長度與紙相當的紙膠帶。

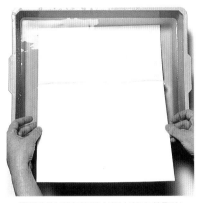

3 將紙泡於盛有乾淨水的水盤中並取出。

▲ 當所塗顏料乾後，可用手指將遮蓋液搓掉。

▲ 運用銳利的工具就可以進行刮除的技法。示範圖中，畫家使用美工刀在草叢中刮出亮面。

4 將紙平放於紙板上。沾濕剪下的紙膠帶後，以紙膠帶將紙固定貼於紙板上，而膠帶的三分之一貼於紙上，另三分之二貼於紙板上。

5 使用海綿將膠帶刷平。並吸除紙張上多餘的水份後，晾乾，直到紙張完全乾燥且變硬為止。等完全乾燥之後，使用美術刀將膠帶割除。

畫材供應商名單

書中所提到的大部份的畫材在一般好的美術社中都可以購得。或者，下面所列的各地供應商也可以提供離您最近的零售商。

NORTH AMERICA

Asel Art Supply
2701 Cedar Springs
Dallas, TX 75201
Toll Free 888-ASELART (for outside
 Dallas only)
Tel (214) 871-2425
Fax (214) 871-0007
www.aselart.com

Cheap Joe's Art Stuff
374 Industrial Park Drive
Boone, NC 28607
Toll Free 800-227-2788
Fax 800-257-0874
www.cjas.com

Daler-Rowney USA
4 Corporate Drive
Cranbury, NJ 08512-9584
Tel (609) 655-5252
Fax (609) 655-5852
www.daler-rowney.com

Daniel Smith
P.O. Box 84268
Seattle, WA 98124-5568
Toll Free 800-238-4065
www.danielsmith.com

Dick Blick Art Materials
P.O. Box 1267
Galesburg, IL 61402-1267
Toll Free 800-828-4548
Fax 800-621-8293
www.dickblick.com

Flax Art & Design
240 Valley Drive
Brisbane, CA 94005-1206
Toll Free 800-343-3529
Fax 800-352-9123
www.flaxart.com

Grumbacher Inc.
2711 Washington Blvd.
Bellwood, IL 60104
Toll Free 800-323-0749
Fax (708) 649-3463
www.sanfordcorp.com/grumbacher

Hobby Lobby
More than 90 retail locations throughout
the US. Check the yellow pages or the
website for the location nearest you.
www.hobbylobby.com

New York Central Art Supply
62 Third Avenue
New York, NY 10003
Toll Free 800-950-6111
Fax (212) 475-2513
www.nycentralart.com

Pentel of America, Ltd.
2805 Torrance Street
Torrance, CA 90509
Toll Free 800-231-7856
Tel: (310) 320-3831
Fax (310) 533-0697
www.pentel.com

Winsor & Newton Inc.
PO Box 1396
Piscataway, NY 08855
Toll Free 800-445-4278
Fax (732) 562-0940
www.winsornewton.com

UNITED KINGDOM

Berol Ltd.
Oldmeadow Road
King's Lynn
Norfolk PE30 4JR
Tel 01553 761221
Fax 01553 766534
www.berol.com

Daler-Rowney
P.O. Box 10
Bracknell, Berks R612 8ST
Tel 01344 424621
Fax 01344 860746
www.daler-rowney.com

Pentel Ltd.
Hunts Rise
South Marston Park
Swindon, Wilts SN3 4TW
Tel 01793 823333
Fax 01793 820011
www.pentel.co.uk

The John Jones Art Centre Ltd.
The Art Materials Shop
4 Morris Place
Stroud Green Road
London N4 3JG
Tel 020 7281 5439
Fax 020 7281 5956
www.johnjones.co.uk

Winsor & Newton
Whitefriars Avenue
Wealdstone, Harrow
Middx HA3 5RH
Tel 020 8427 4343
Fax 020 8863 7177
www.winsornewton.com

索引

頁碼以*斜體*印刷時，表示名詞
為當頁之標題

謝誌

本公司對以下同意提供畫作給本書使用的畫家，表示萬分
的謝忱。

Key: b=bottom, t=top, c=centre, l=left, r=right
Penny Cobb 30t, 64t; **Roger Hutchins** 28c, 56tr; **Geoff Kersey**
57t, 63t, 77t, 93b; **Janet Whittle** 3t, 10t, 11t, 19, 29b, 63b, 76tr,
92, 93t; **Jim Woods** 38tr, 57b

Ian Sidaway for demonstrating the media techniques shown on
pages 102–109.

All other photographs and illustrations are the copyright of
Quarto Publishing plc. While every effort has been made to
credit contributors, we would like to apologise in advance if
there have been any omissions or errors.

國家圖書館出版預行編目資料

捕捉瞬間之美．風景速寫 / Janet Whittle著；林
　延德,郭慧琳譯 . -- 初版 . -- 〔臺北縣〕永和
市:視傳文化，2004〔民93〕
　面：　公分
　含索引
　譯自:Draw and sketch landscapes
　ISBN　986-7652-23-1（精裝）

　1. 風景畫－技法

947.32　　　　　　　　　　93007548